POP 海報秘笈

（綜合海報篇）

POP精靈・一點就靈

前言

　　POP廣告逐漸被大衆所接受，也成了現代人不可或缺的技能之一，也成為坊間休閒時進修的熱門科目，但其學習的管道不算是很暢通，因此筆者成立了專業的POP推廣中心，做為研究發展的據點、方便拓展全新的POP觀念，促使POP廣告的發展更多元化，深入至生活的每個角落。在這目標的激勵之下筆者與POP推廣中心的專業師資群，不遺餘力認真研究簡單易學，速成實用、多姿多彩的POP課程。讓每個有興趣的人皆能成為POP高手，促使POP的領域更加寬廣。

　　經過這些年努力經營POP廣告，推廣至各個機關團體、大專院校、中小學…等地方，讓學習專業的POP廣告更加的方便及有效率。提供一個專業、誠懇、認真、親切的研習機構，讓各個單位在有限的經費之下有一個最有利的選擇。POP推廣中心始終秉持著熱誠，將專業的POP觀念及技術傳達至每個所需要的地方，會依各單位的需求去設計實用性的課程，多樣化的內容、最有系統教學，讓每個學員皆能輕鬆學習、快速學成。

　　POP推廣中心擁有一群最專業的師資，皆是經過最嚴格的培訓，豐富的教學經驗亦能充份掌握學生的需求，快速導引學員進入有趣的POP領域。每個老師皆經過演講、營隊，到校上課及擔當社團指導老師……等不同場合的教學，相對的亦能帶給學員多樣化的學習空間，提高各個研習場合更高的附加價值。

　　實用性高且多樣化的選擇，是POP推廣中心所研發教學課程的特色。也得到各單位的認同與讚許，相對的也激勵每個授課老師。其課程大致可分為①POP課程：適合各個機關團體，是屬於大衆課程。②插畫課程：適合中小學老師或各單位的家政班及社團。③環境（教室）佈置課程：在校園內獲得極大的回響。④設計課程：適合各學校社團慣例性的上課。以上各個課程皆適合於營隊如宣傳研習營、美工營、廣告營等。只要洽詢本單位亦可得到專業的規劃與設計。提供給所需者辦活動及開班授課整體性流程企劃，相輔相成達到辦好活動的最終目的。

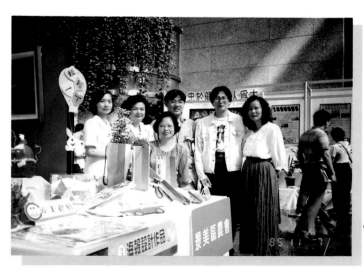

●與市農會景美區的媽媽學員於成果展合影留念。

●筆者至國立護理學苑POP研習營授課情形。

●蘆州鷺江國小
課後研習
插畫班合影留念。

　　最後，歡迎有興趣的人快速加入有趣的POP行列，學習最專業的POP製作技巧盡在這裡，有系統的教學模式，將帶給您全新的廣告理念及設計水準，你也可以成為一個POP高手。以下將為大家介紹POP推廣中心所推廣內容：(1)各機關團體教學(2)中小學週三及課後研習（4:30～6:00）(3)美術及廣告相關屬性的社團指導老師(4)各單位所舉辦的研習或營隊。綜合以上POP推廣中心的主旨，秉持到府服務的熱忱，提供最專業的教學。帶您進入有趣的POP領域。

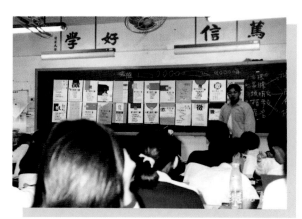

PS：相關課程訊息可參閱以下頁碼，
　　即有更完整的說明。

①POP課程參閱P20
②應用插畫課程參閱P38
③環境〈教室〉佈置課程參閱P72
④設計POP課程參閱P106

●筆者於德明商專廣告研習社教學情形。

● 住址：北市重慶南路一段77號6F之3

目錄

學習ＰＯＰ‧快樂ＤＩＹ

序言

製作一本完整性較高的POP書籍,是要花費相當多的時間與精神,筆者希望呈現給讀者最完整且札實的內容。筆者藉著到處推廣POP廣告,得知學員的所需,使筆者可更正面且有方向去研發新課程。去創作更新的POP教材。提供給讀者全面性及多元化的參考依據。在成立POP推廣中心一年來,受到各方面的支持與認同,使得筆者可以應證POP廣告成了每個人必需兼備的技術之一,其年齡層的普遍性更加寬廣,帶給每個學員生活的樂趣及成就感。由於實用性較高,附加價值大成本低都是POP廣告的優點,歡迎大家共襄盛舉。

POP海報系列叢書推出的最終目的,除了展現全新POP的面貌外,在內容的設計與規劃上更加的仔細,投入的時間與人力也相當多。讓讀者有更多的創意參考走向更專業的領域成為一個POP高手。筆者所堅持的系統、包裝及企劃促使讀者可更快速的進入POP的領域。在第一本「學習海報篇」,其中的製作技巧與設計概念皆可讓讀者輕鬆學習,明顯得知步驟與方式。第二本「綜合海報篇」有鑑於市面上POP海報書籍林林總總,但始終缺乏一本全方位的參考範例。筆者針對此缺點花了將近一年的時間,掌握圖多、字多、範例及過程多的需求,製作了500多張的範例,其內容包含了各種字體的表現技巧,紙張的應用,顏色的搭配、各種插畫技法呈現、多元化的編排空間、文案構思及行銷企劃 … 等。在書中皆有極為詳細的介紹,提供給讀者全方位的參考依據。使您在製作POP海報時不再傷腦筋及無所適從。後續的系列中將會分工更細,有「手繪海報篇」、「精緻海報篇」、「創意海報篇」,讀者將可得到更多更精彩的POP訊息。

POP字學系列,獲得讀者再次的肯定與支持,也歡迎繼續指教POP海報系列,筆者以最熱誠的心歡迎大家一起搭乘這有趣的POP列車,帶給你生活中無限的樂趣,大家一起為新的POP觀念,注入全新的生命力。最後,唯筆者才疏學淺,疏失欠處,尚望各界先進,不吝指正,謝謝!

簡仁吉于台北 1997年4月

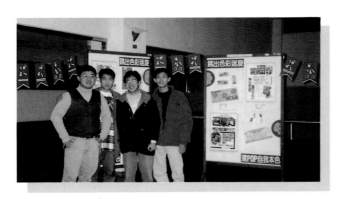

壹、POP新觀念

(一)各種課程推薦

字體初級班課程介紹：

1. 字學公式和基本部首書寫
2. 左5/1及5/2分割及基本架構配置
3. 上下分割及內包字之書寫口訣
4. 十大書寫技巧，書寫小偏方
5. 正字的變化及各種字體書寫
6. 彷宋體

第一堂課：

由基本運筆法輕鬆帶您入門加上字學公式導引您快速地進入ＰＯＰ字體的領域，其基礎字體概念和其本部首練習，奠定往後書寫ＰＯＰ字體的技巧與應用。

第二堂課：

書寫口訣練習及各種部首介紹，使您能以直接理解POP字體並加以運用，不用死背公式，看到字，就能直接反應轉換成POP字體書寫。

第四堂課：

書寫小偏方和特殊字的介紹，加深您的印象。

第三堂課：

書寫的十大技巧練習和特殊部首介紹，學完前三堂課，讓您可以完整地認識基本的正體字，並能舉一反三地理解並書寫正體字。

第六堂課：

利用雙頭筆也可以寫出像印刷體般的字體喔！字形修長感覺上很高級的仿宋體，是一種很受歡迎的字體，將在第六堂課為您詳盡教授。

學完六堂課讓您學會十餘種的正字，使書寫POP字體的發揮空間更廣。

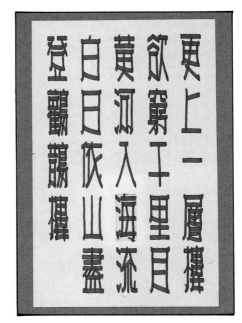

第五堂課：

十餘種正字變化，讓您可以迅速地利用前四堂的書寫概念，變化出不同型式的字體，讓正字的發揮完，空間更加地寬闊。

海報初級班課程介紹：

1. 工具介紹及海報構成要素簡介
2. 海報編排與製作程序
3. 字形裝飾及特殊編排技巧
4. 數字的書寫技巧介紹
5. 配件裝飾及飾框的應用
6. 數字的變化和麥克筆平塗法上色

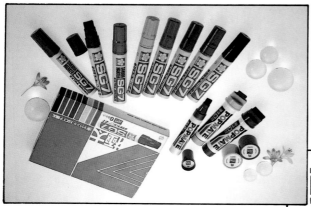

第一堂課：

13種麥克筆屬性及應用空間介紹，輕鬆
認識麥克筆家族，以省錢及事半功倍的
概念來選購合適的工具。基本海報的構
成講解，以及基本的POP字體的運筆法
讓你對製作海報有基礎的概念。

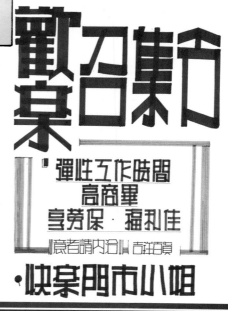

第二堂課：

教您如何利用大支麥克筆來書寫
主標題，海報的編排技巧和空間
上的配置，以及製作海報的程
序，須注意的小技巧都將詳盡為
您解說。（實作徵人海報）

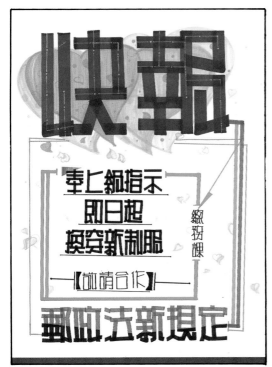

第三堂課：
如何依麥克筆的顏色屬性深、中、淺來
做適當的主標題裝飾法介紹，以及特殊
的編排技巧，讓海報的表現空間更加豐
富。（實作告示海報）

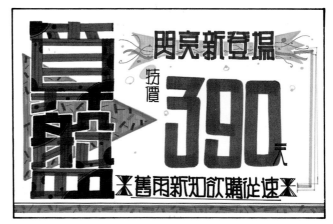

第四堂課：
5種數字的介紹：一般體、哥德體、嬉皮體、斬刀體、
方體，利用標價卡現場實作馬上運用所學技巧到實際
操作使您印象深刻。（實作標價卡）

第五堂課：
教你如何運用配件裝飾和
飾框的應用讓海報更豐
富。

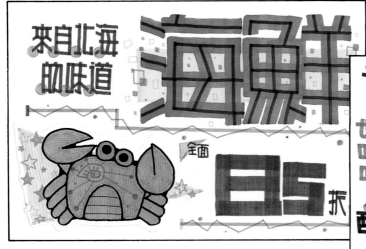

第六堂課：
教您數字的變化方法－移花接木法、拉長壓扁法、字
體重組法…以及海報插圖麥克筆平塗法上色，讓其運
用表現空間更加廣闊。（實作有插圖的平標價卡）

活字海報班課程介紹

1. 活字字學公式介紹
2. 活字變化
3. 疊字技巧
4. 胖胖字、一筆形字的應用
5. 生活色彩學
6. 仿宋體復習及圖片應用

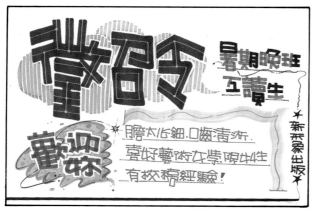

第一堂課：

7個活字字學公式的介紹－製造字形的趣味感、中分字形的寫法等…讓你快速地掌握書寫技巧、並能舉一反三書寫活字。

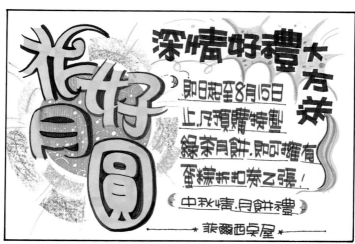

第二堂課：

14種活字的變化－圓角字、翹角字、斷字、闊嘴字、孤度字、打點字、直細橫粗字等讓活字的變化空間更廣闊。

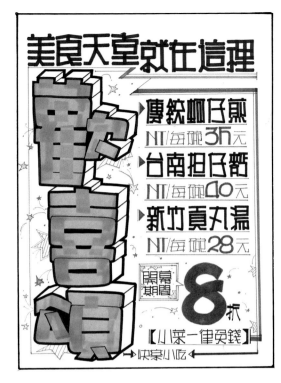

第三堂課：
疊字書寫技巧及裝飾方法，馬上實作海報，現
場有問題馬上解答（實作疊字海報）

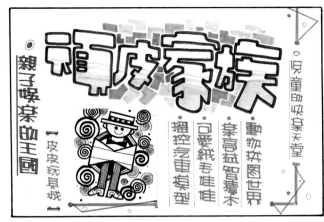

第四堂課：
教您如何書寫可愛的胖胖字、一筆成形字，增加海報
的趣味性。（實作胖胖字、一筆成形字海報）

第六堂課：
運用仿宋體和印刷字體加角版圖
片製作出出色的海報。（實作應
用海報）

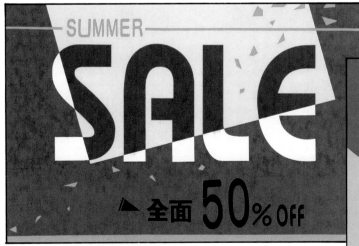

第五堂課：
生活色彩學－簡易色彩的配色方法與應用，教
您如何運用在製作色底海報的壓色塊配色概
念。（實作指示牌）

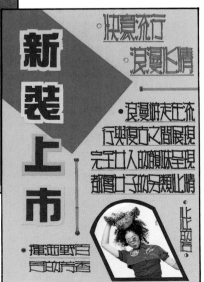

海報實作班課程介紹

1. 實作正字海報
2. 實作疊字海報
3. 印刷字圖片海報綜合技法
4. 以圖為底的平筆字海報
5. 平筆字加插圖剪貼技法海報
6. 手繪DM製作

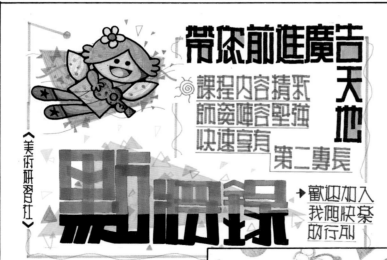

第一堂課：
複習正字之書寫概念、編
排與構成，字形裝飾，麥
克筆重疊上色法，現場實
作海報，現場有問題馬上
解答。（參閱P44範例）

第二堂課：
複習利用角20麥克筆書寫疊字
技巧以及各種插圖應用技巧——
—影印法，鏤空法，現場實作
應用海報。（可參閱P48範例）

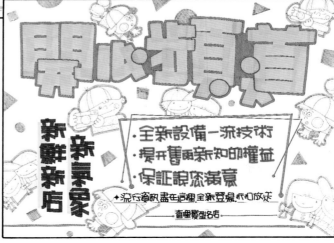

第四堂課：

平筆字的書寫技巧，以圖為底的海報製作流程，活字的複習與應用，現場實作以圖為底的海報。（可參閱P60範例）

　　　　　圖片的表現技巧，以及印刷字的變化，色彩學和壓色塊的複習。現場實作圖片海報。（可參閱Ｐ５６範例）

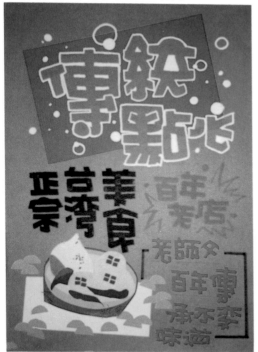

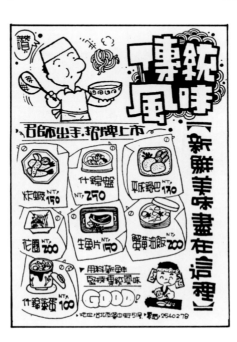

第六堂：

複習胖胖字、一筆成形字、空心字、以及工具書插圖和飾框配件裝飾的靈活應用整合，即可做出一張獨具風格的手繪DM。（可參閱P68範例）

第五堂課：

應用特殊的剪貼技巧及搭配各種尺寸的平筆字製作出精緻而細膩的海報（可參閱範例P64）

變體字班課程介紹：
1. 筆肚字的字學公式介紹
2. 筆肚字的書寫技巧練習
3. 筆尖字的字學公式及書寫技巧
4. 書籤製作綜合技法應用
5. 小品，裱畫製作及變體字變化
6. 變體字設計應用

第一堂課：
熟悉筆的屬性，確實練習好筆肚字的基本運筆法，以及字學公式介紹將部首縮小、中分字的寫法…讓你快速入門。

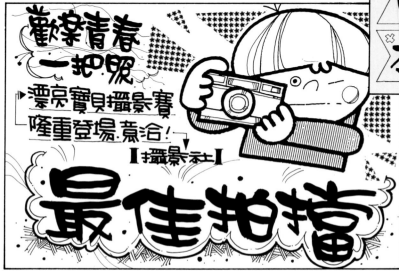

第二堂課：
筆肚字的書寫技巧，運用口訣公式－有捺字形寫法、口字的變化、畫圖打點字型，恢復原來的寫法以及整組字的變化。

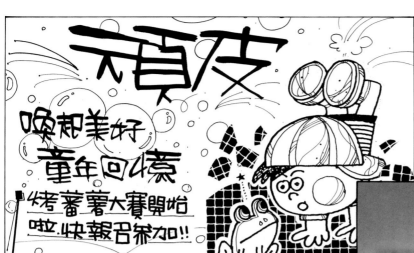

第三堂課：

筆尖字的公式書寫介紹，字形的組合和一整組字的空間配置。

第五堂課：

介紹七種變體字的變化－抖字、第一筆字、仿毛筆字、打點字、斜體字…等，實作裱畫及小品和認識各種應用紙材。

第四堂課：

各種書籤的製作技巧和方法，以及應用壓印、噴刷、粉彩、蠟筆、撕貼的技法介紹。

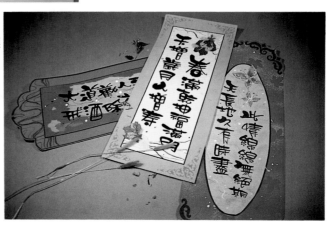

第六堂課：

變體字合成文字設計，可以運用在名片、招牌…媒體並且現場實作標語。

挿畫班課程介紹：

1. 造型化插畫
2. 造型化剪貼
3. 麥克筆上色
4. 廣告顏料上色
5. 色鉛筆上色及特殊表現方法
6. 簡DM製作

第一堂課：

利用簡單的幾何圖形組合應用成造型化插，運用一筆成形，由上往下畫，三枝筆的概念，輕鬆快樂入門。

第二堂課：

利用造型插畫的概念並搭配飾框製作剪貼技巧應用及實作公佈欄。

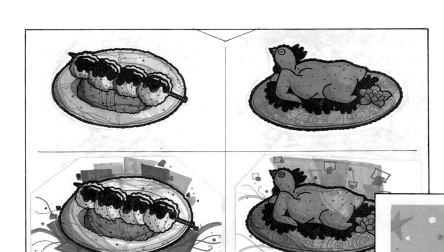

第三堂課：

各種麥克筆上色－平塗法、重疊法、差開…，並加背景應用。

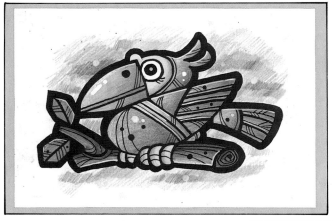

第四堂課：

廣告顏料的調色技巧，上色技法－重疊法。（現場實作）

第五堂課：

廣告顏料的特殊上色法以及鉛筆的表現方法。

第六堂課：

利用花邊、底紋、網點工具書的運用來製作簡易DM。

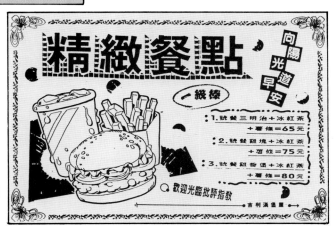

附錄 學習POP·快樂DIY

內容 堂次	課　程　綱　要	時數	實做
7	字學公式、運筆方法	1.5或2	字形練習
2	部首介紹、字形架構分析	1.5或2	字形練習
3	編排與構成、各種筆書寫應用	1.5或2	徵人海報
4	字形裝飾、書寫變化	1.5或2	字形裝飾
5	書寫偏方、口訣、特殊編排	1.5或2	告示海報
6	數字書寫技巧〈七種〉變化	1.5或2	數字練習
7	配件裝飾、飾框設計與變化	1.5或2	標價卡
8	變體字字學公式	1.5或2	變體字練習
9	變體字變化與設計	1.5或2	整組練習
10	特殊技法介紹〈噴刷、壓印、撕貼〉	1.5或2	實做書籤
備註	全部課程上完，以5張作品為準，強調實作，內容可 依單位需要而修整。		

POP課程堂次分配表〈海報篇〉

想要自己做漂亮且實用的海報嗎？學校社團、店家老闆不可或缺的一項技能，既能發揮自己的創意亦能為自己省下廣告費用，何樂而不為呢？

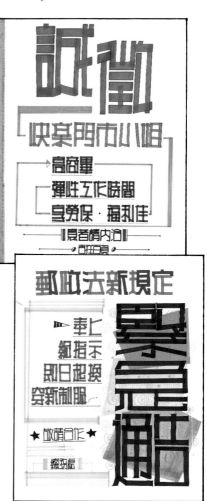

貳、POP字體設計應用

㈠各種字體設計應用 ㈡海報應用範例⑴正字海報 ⑵活字海報⑶變體字海報⑷空心字海報⑸胖胖字海報

（一）各種字本設計應用

（1）正體字：很多學習POP者都會嫌正體字太呆板，缺乏變化又太多公式，其實不然因為正體字為所有字體的根本，須從部首，架構、比例…等由正字訓練最為恰當。其變化有相當多的空間：如拉長，壓扁，組合或變形。也可在書寫技巧作變化如：圓角字、翹角字、斷字、闊嘴字、角度字、打點字、直細橫粗字、直粗橫細字、若在配合字形裝飾可擴大其變化的空間。＜可參閱POP正體字學＞

· 以上各種字形可靈活應用主題相穩合的POP海報上。

(2)個性字：學會正字後續的延伸即是個性字，不僅字形動態較大，其表現空間更加寬廣。不僅能節省很多的時間更可將字形的情感完全呈現。其書寫技巧更需要求才能將POP字體完全表達出來。以下的各種字體如：圓角字、翹角字、斷字、闊嘴字、角度字、打點字、直細橫粗字、橫細直粗字、發抖字、花俏字、收筆字、活潑字、梯形字、雲彩字等14種字。可依主題訴求而加以選擇。（可參閱POP個性字學）

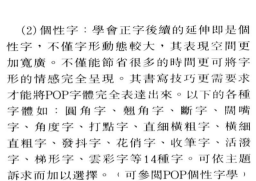

· 以上各種字形可靈活應用主題相穩合的POP海報上。

（3）變體字：一般可分為筆尖字及筆肚字，其表現的空間筆肚字較為厚重，適合主標題的書寫。筆尖字其輕盈的感覺應用於說明文最為恰當。將這二種字體融合應用，即可延伸更多的字形如下圖的七種字形：抖字、第一筆字、仿毛筆字、打點字、斜字、闊嘴字、收筆字、學會變體字後可延伸至書籤、標語、裱畫、小品等個性品製作，不僅增加生活情趣，也可提昇對美學的認知。＜可參閱POP變體字學＞。

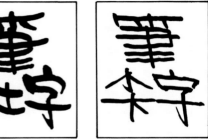

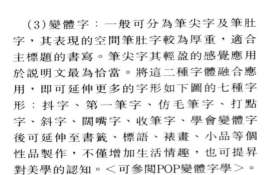

· 以上各種字形可靈活應用主題相穩合的POP海報上。

（4）創意字：所指的就是變形字，一筆成型字及胖胖字。

每種字體都有其書為的技巧與風格，替POP字體的創意空間拓展成更有韻味更具設計感，但在學這些字形時最好的兼備正字、活字及變體字的基礎會更加的有創意空間。＜可參閱POP個性字學及POP創意字學＞

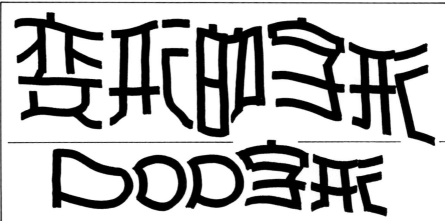

①變形字：呈現給人有變形蟲的感覺，不安定多變化的延展空間，可使字形的創意點更加的多元化。

②一筆成型字：書寫時需一氣呵成，並注意運筆時的動態，配合字體的架構呈現字形最佳的趣味感。

③胖胖字：給予人可愛的感覺，書寫時所掌握的原則較為複雜，所以需對字形架構有充份的認知即可。

(二)海報應用範例

(1)正字海報

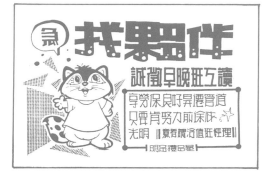

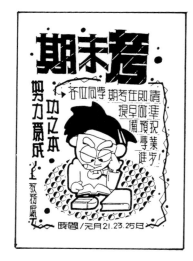

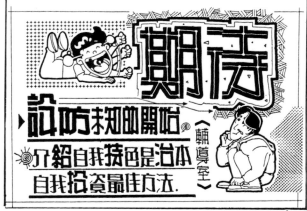

1	2
3	4
5	6

1. 運用直粗橫細字來強調版面的趣味性。
2. 將主標題加框有增強說明的效果。
3. 利用立可白裝飾主標題可使字形更有趣味性。
4. 以圖為主的版面運用讓版面更有可看性。
5. 呼應式的插圖有互相呼應的效果。
6. 主標題可運用各種筆的尺寸來做變化。

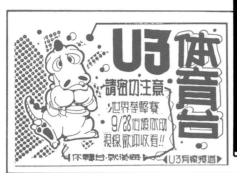
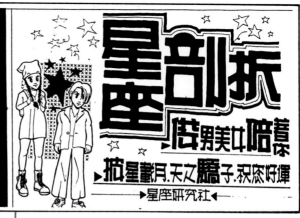
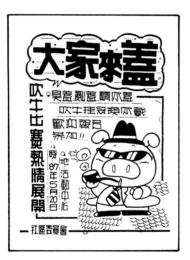
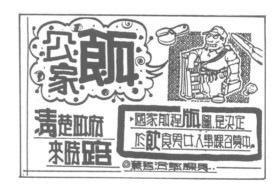
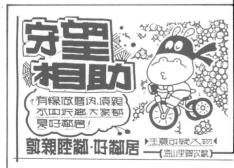
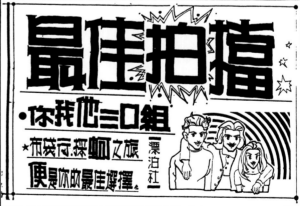

1. 將字體做立體字的變化使其更具可看性。
2. 整合畫面的圖案須與主題相符,使海報更具完整性。
3. 將主標題加外框可使畫面更活潑。
4. 插圖是用來精緻畫面不可或缺的要素。
5. 插圖的背景構成版面一個極為重要的重點。
6. 主標題的重點提昇可以增加海報的設計空間。

1 2
3 4
5 6

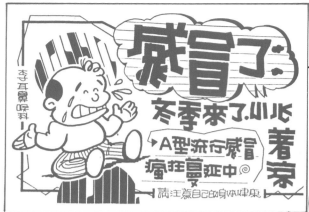

(2)活字海報

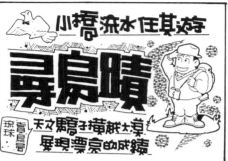

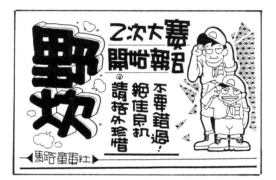

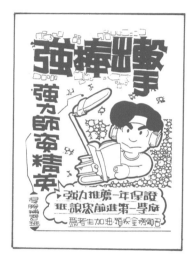

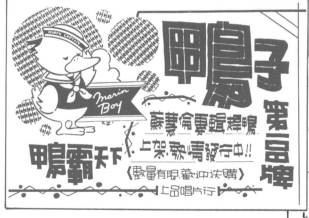

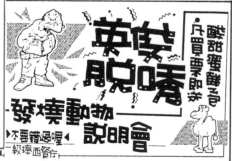

1	2
3	4
5	6

1. 主標題為海報的重點須做特別的裝飾。
2. 呼應式的插圖增加畫面的趣味性。
3. 插圖可增加畫面的精緻度。
4. 以插圖為主,可襯托出重點。
5. 插圖的背景可增加畫面的律動性。
6. 飾框是整合畫面不可或缺的要素。

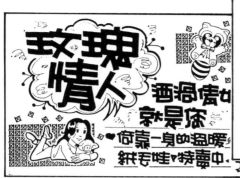

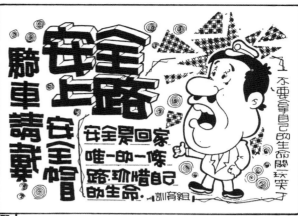

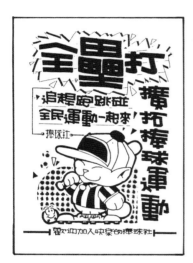

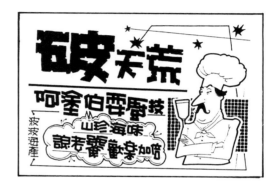

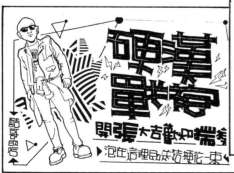

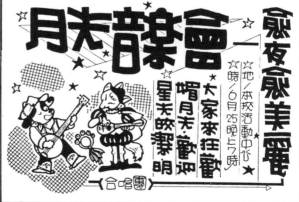

1. 主標題的趣味性可精緻畫面。
2. 以圖為主的海報可使畫面更有趣味性。
3. 版面的編排可以非常多樣化。
4. 主標題可用立可白做破壞，增加海報的趣味性。
5. 勾邊筆是裝飾主標題不可或缺的工具。
6. 插圖的趣味性可將海報重點完全呈現。

1 2
3 4
5 6

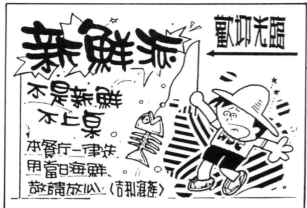

(3)變體字海報

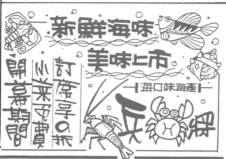

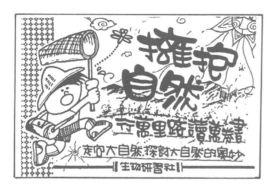

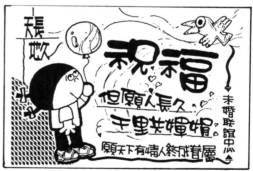

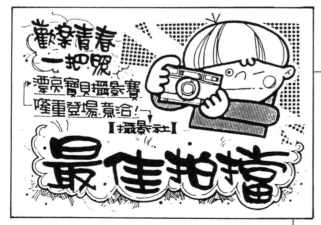

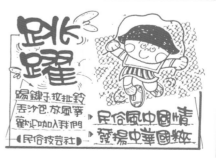

1. 選擇插圖須考量畫面的訴求。
2. 字圖融合可延伸畫面的創意空間。
3. 插圖可讓畫面更加完整。
4. 趣味性的插圖可增加畫面的活潑性。
5. 以圖為主的畫面可讓畫面更穩定。
6. 字形裝飾須考量主標題的訴求。

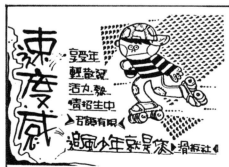

1. 字形裝飾有提示重點的作用。
2. 選擇插圖須找造型化插圖，不宜過於複雜。
3. 字圖裝飾可增加字形的提示性。
4. 趣味性的編排可增加畫面的可看性。
5. 背景是整合畫面的最佳方法。
6. 畫面的整合可運用簡單的幾何圖形。

1 2
3 4
5 6

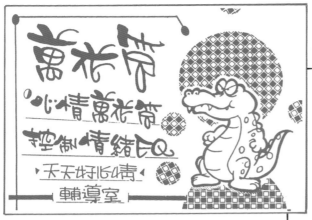

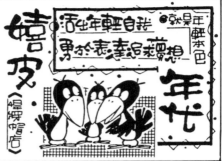

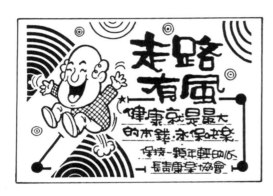

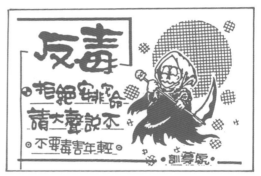

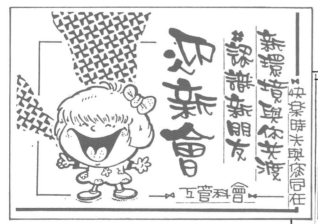

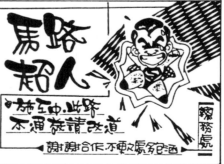

1. 第一筆字給予人重點強調的感覺，使字形更穩重。
2. 抖字配合有趣的花邊使畫面更加的活潑有趣味感。
3. 底紋的應用可增加畫面的趣味性及完整性。
4. 字體的選擇可依主題來決定書寫的字形上圖選擇即為抖字。
5. 版面的編排可讓訴求的重點更加明確。
6. 背景可增加畫面的趣味性，可靈活應用此原則。

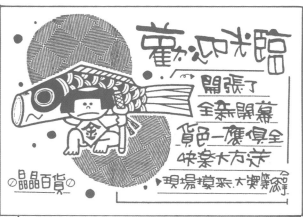

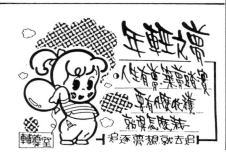

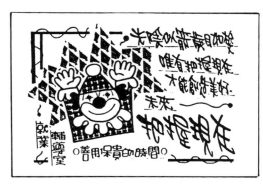

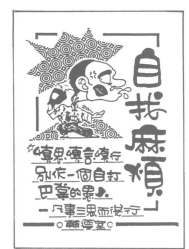

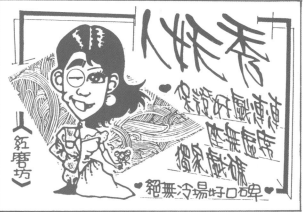

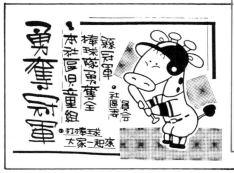

1. 斜字的動態讓字形更加的寫意，充份表現變體字的特色。

2. 闊嘴字除了強調字形的誇張外，合適插圖可使畫面更完整。

3. 打點字可讓版面增加更為強烈的動態。

4. 可愛的插圖可營造版面的趣味性、配合斜字動態更大。

5. 打點字結合筆尖字、抖字及闊嘴字特性。

6. 精緻的插圖點綴亦能增加版面的完整性。

1	2
3	4
5	6

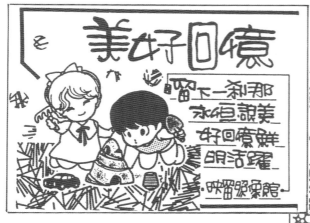

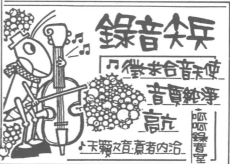

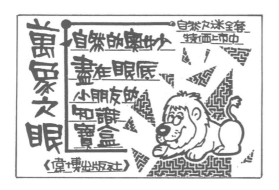

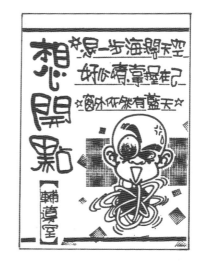

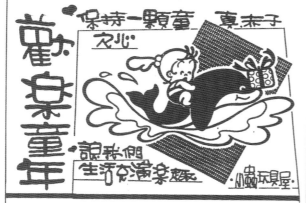

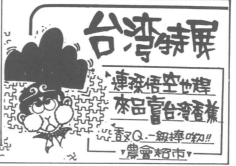

1. 闊嘴字可增加延展性，字形更加活潑。

2. 收筆字可使字形書寫更為簡單較易掌握。

3. 收筆字字形較為渾厚，給予人較札實的感覺。

4. 闊嘴字其字架較寬廣也較寫意可多加利用此原則。

5. 插圖可主導整張版面的訴求，所以插圖的應用是很重要的。

6. 趣味性插圖及活用背景，亦可增加畫面的整體性。

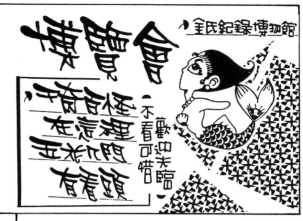

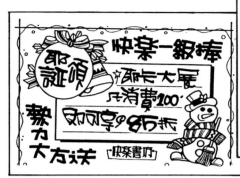

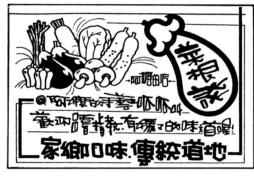

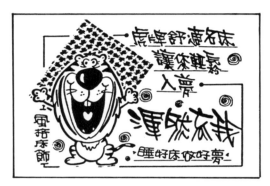

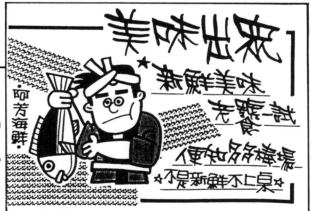

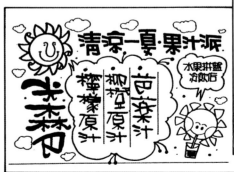

1. 字圖裝飾可使字形更有韻味表現空間更大。
2. 仿毛筆字融入幾分的傳統及寫意的韻味。
3. 插圖選擇是決定版面的焦點，不可忽略。
4. 字圖裝飾在選擇圖案時即需考量配置文案的空間。
5. 字圖融合可增添主標題的趣味性及版面的完整性。
6. 仿毛筆字讓字形更加灑脫，充份表現出變體字的特色。

1　2
3　4
5　6

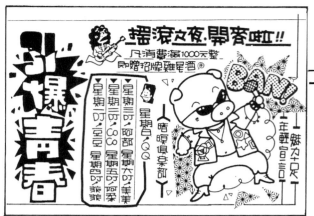

(4)空心字海報

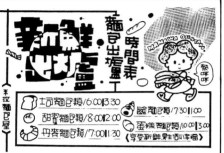

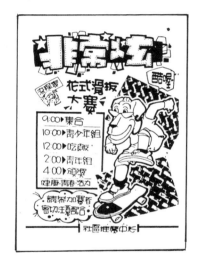

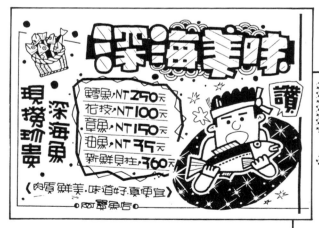

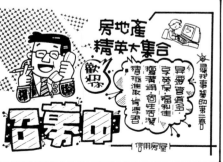

1. 空心字的裝飾非常多元化，以上結合色塊及反差的效果。

2. 反差空心字讓字形更有設計意味，配合插圖使畫面更加趣味。

3. 利用加框使其產生木頭字的效果使主題更有意思。

4. 以插圖為主的版面，配合主標題變化使其更加完整。

5. 將字形予以線條裝飾化，可使版面的延伸空間更有特色。

6. 插圖的呼應亦可增添畫面的趣味感及完整性。

1 2

3 4

5 6

⑸胖胖字海報

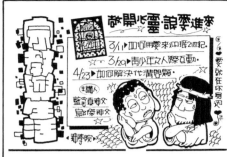

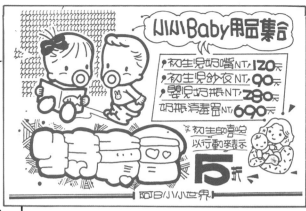

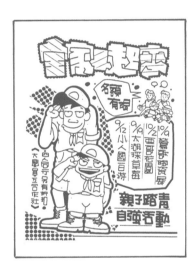

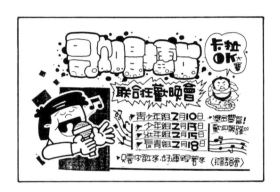

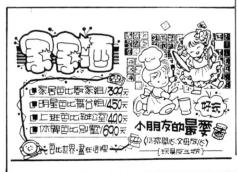

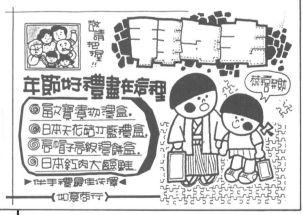

1 2

3 4

5 6

1. 直角胖胖字雖較呆板但不失其趣味感。

2. 利用心形裝飾來增加字形的趣味性及版面的活潑感。

3. 以圖為主的畫面較易形成重點增加版面的親和力。

4. 呼應式插圖除了可律定版面的趣味性亦可配合有趣的飾框。

5. 爆炸形的字形點綴可強調主標題的訴求空間。

6. 札實的版面可運用字形及插圖點綴其活潑感。

附錄 學習POP·快樂DIY

POP插畫課程堂次分配表〈應用篇〉			
堂次＼內容	課　程　綱　要	時數	實做
7	生活色彩學、工具使用、幾何圖形	剪貼 1.5或2	版面設計
2	壓色塊概念、剪字割字技巧	1.5或2	指示牌
3	組合法剪貼應用	1.5或2	標　語
4	造形化插畫、剪貼〈鉛筆〉	1.5或2	公佈欄
5	造形化插畫、剪貼〈人物〉、背景應用	1.5或2	海　報
6	精緻剪貼、技法、卡片、包裝袋	1.5或2	卡片、包裝袋
7	麥克筆〈彩色筆〉上色技法	1.5或2	插　圖
8	廣告顏料上色技法	1.5或2	插　圖
9	廣告顏料綜合技法	1.5或2	插　圖
10	插圖綜合應用技法	1.5或2	ＤＭ
備註	此套課程不需有基礎，以最簡易、有系統公式的教法，讓您快速吸收。		

想把插畫學好嗎？本推廣中心特推出實用性應用插畫班，針對不用任何基礎，以簡易而有系統的方法，讓您輕鬆入門。

叁、POP海報製作應用

（一）平塗法標價卡

1	4
2	5
3	6

平塗法標價卡的插圖採麥克筆平塗法，平塗法有加2條線、滿版及圖案化的裝飾法，並且要留意插圖一定要加上背景才算完整。數字的變化有移花接木法、拉長壓扁法及變粗換細組合法等，善加應用可使海報的變化空間加大（可參閱POP正體字學）。

1. 利用櫻花麥克筆書寫主標題。
2. 根據主標題選用的色調決定字形裝飾2種。
3. 選擇插圖用平塗法上色並加上合適的背景。
4. 書寫副標題及數字。
5. 做最後畫面的整合。
6. 完成的海報。

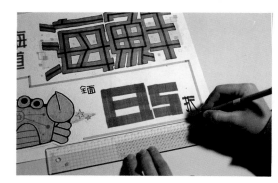

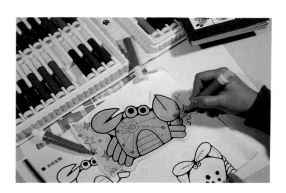

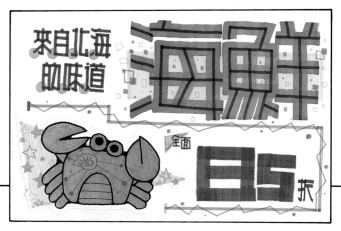

1.插圖選擇滿版裝飾加上背景更為完整。

2.利用合適的圖案化裝飾使插圖更為出色。

3.哥德體的書寫給人較高級的感覺可多加利用。

4.將數字拉長壓扁可使海報更多樣化。

1
2
3
4

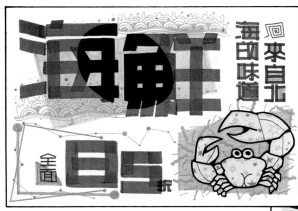

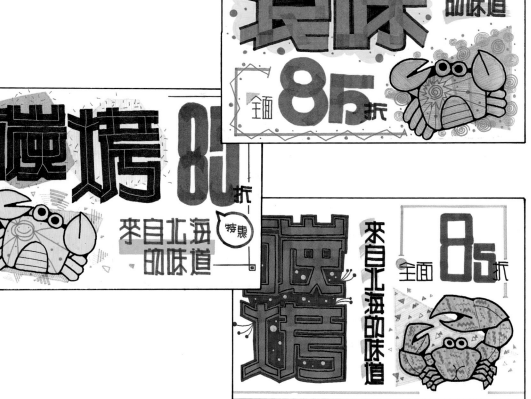

1. 運用線條活絡版面使畫面更活潑。
2. 插圖的裝飾是很多樣化的。
3. 數字的變化空間很大可以善加利用。
4. 主標題拉長壓扁的變化字形。使版面活潑而不呆板。

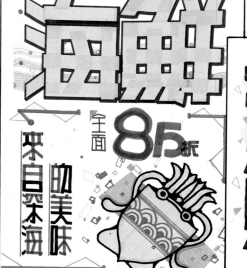

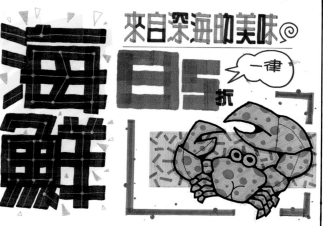

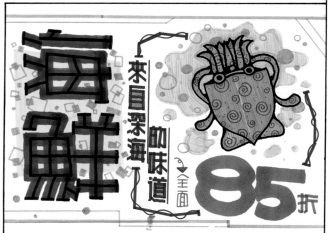

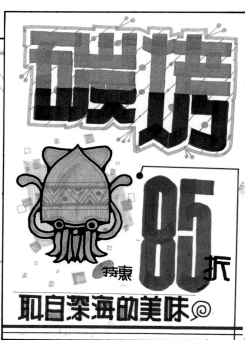

1. 平塗法的插圖利用2條線的裝飾法也是頗為好用。

2. 完整的飾框可使畫面更完整。

3. 利用爆炸立體的配件裝飾使版面更多樣。

4. 稍微變化的編排增大了海報的製作空間。

1　2

3

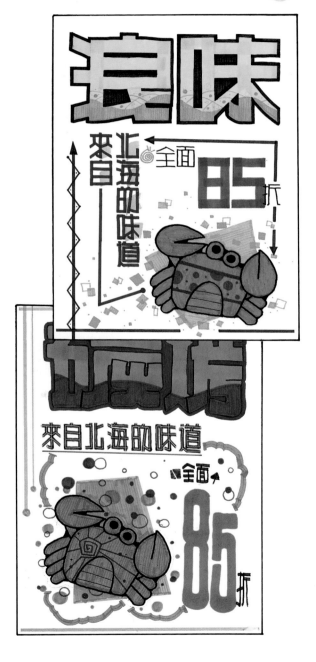

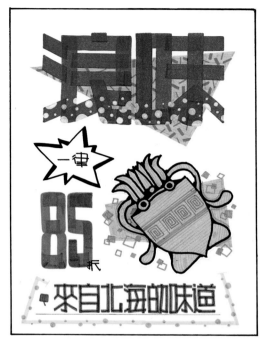

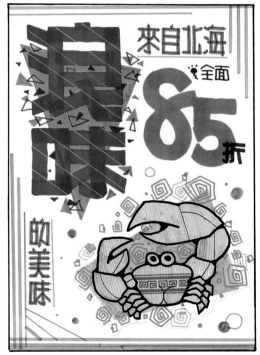

（二）重疊法招生海報

　　櫻花麥克筆有八大基本色，其中又可分為淺色調、中間調、深色調。字形裝飾的方法因顏色的不同也不盡相同，例如：淺色調採加外框，中間調使用加中線及分割法，而深色調則是用加色塊的字形裝飾。

1. 書寫主標題並利用鉛筆打稿。
2. 主標是做2次裝飾。
3. 書寫其他的構成要素。
4. 決定插圖的大小並上色。
5. 做最後的整合畫面。
6. 作品的完成圖。

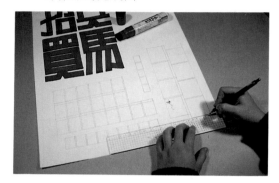

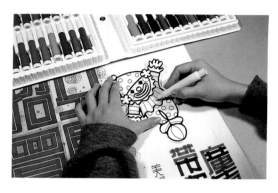

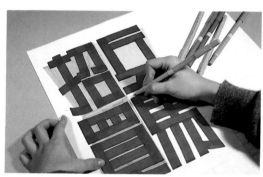

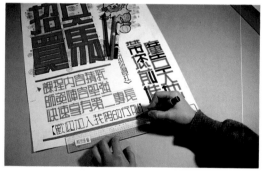

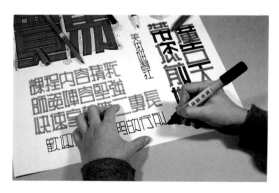

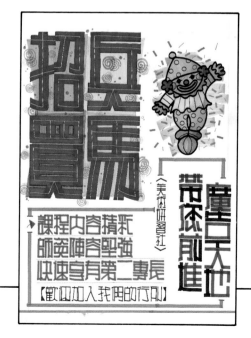

1.插圖上色法利用重疊法使插圖更有立體感。

2.背景也須注意深淺、大小、組細來營造空間感。

3.線條的律定有穩定及完整畫面的作用。

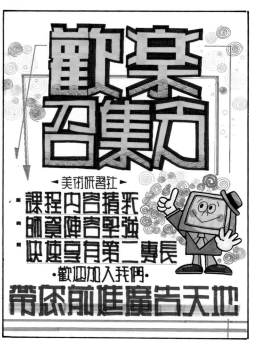

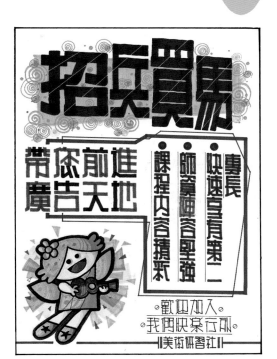

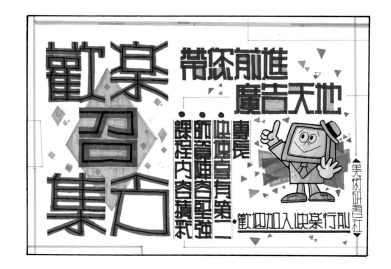

1.深色調的主標題用大體色體及加中線做字形裝飾。

2.插圖用重疊上色法還可以在衣服加上圖案會更可愛。

3.此張是採用分割法及大體色塊的裝飾。

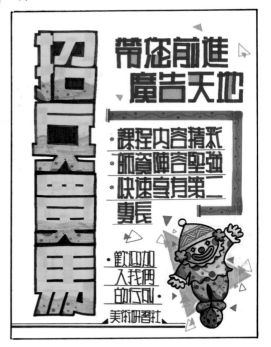

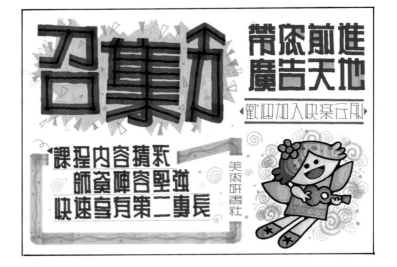

1. 副標題1次裝飾只考慮字形顏色的裝飾方法即可。
2. 線條的整合有穩定畫面的作用。
3. 單一色塊及加中線的主標題讓海報更為完整。

1 2

3

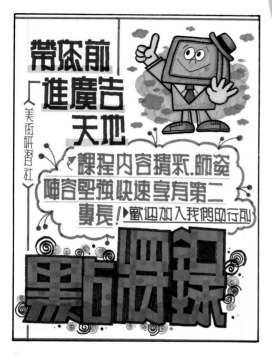

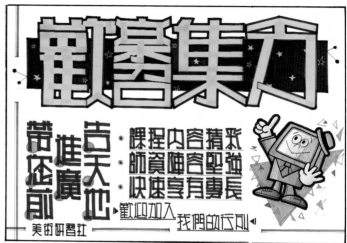

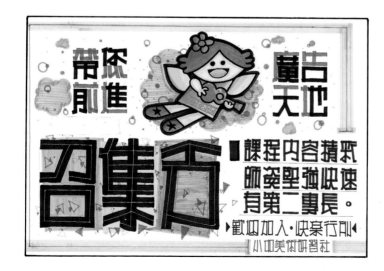

(三)特殊技法開幕疊字海報

利用角20的平口麥克筆書寫疊字的技巧
也是很受人喜歡的技巧，其實最重要的
方法是二筆共用一筆，遇口、打勾及畫
圈打點，先寫並運用深色筆加框使字形
突出（可參閱POP個性字學2）

1	4
2	5
3	6

1. 黃色角20平口麥克筆書寫主標題。
2. 2次的主標題裝飾。
3. 選擇合適的插圖技法。
4. 書寫副標題、說明文等其他要素。
5. 做最後的畫面整合。
6. 完成作品。

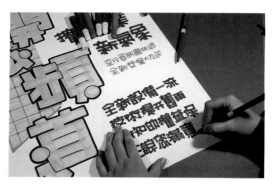

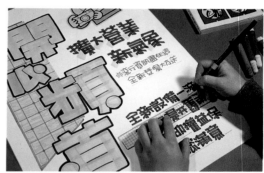

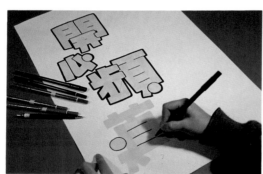

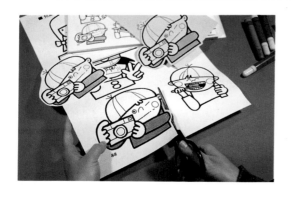

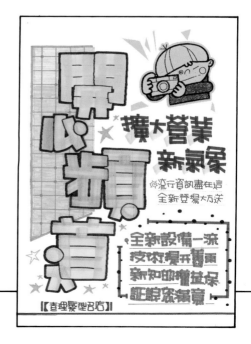

1. 插圖選擇影印寫意法。
2. 色紙影印法的插圖是相當好用的技法之一。
3. 利用影印滿版法使版面更為活潑。

1 2

3

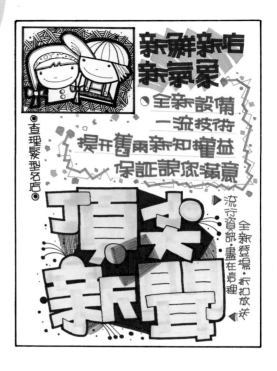

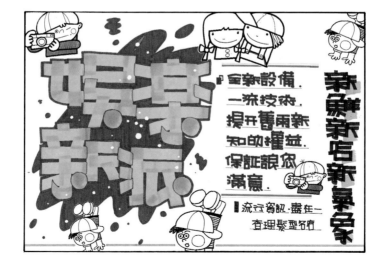

1. 利用麥克筆鏤空法繪製插圖的感覺也不錯。

2. 飾框有整合畫面的作用。

3. 插圖技法採用影印滿版法。

1. 插圖影印法可用同色紙張做裝飾。
2. 插圖是採寫意背景與麥克鏤空法一併應用。
3. 以圖為底法的插圖技法可以善加利用。

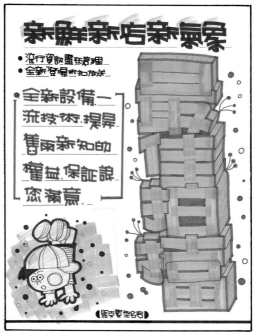

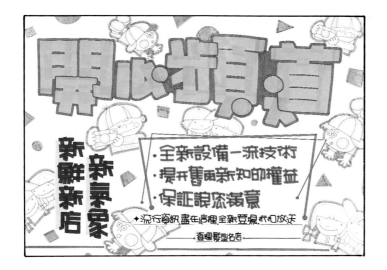

1	4
2	5
3	6

（四）影印法訊息海報

　　胖胖字給人輕鬆可愛的感覺，書寫的重要概念就是二筆省一筆的概念（可參閱POP個性字學2），並應用影印的插圖及背景應用使海報更為活潑。

1. 先用鉛筆打空心稿。
2. 用換字體顏色來裝飾字體。
3. 書寫其他的各個要素。
4. 選擇所需要的插圖。
5. 做飾框等最後的整合。

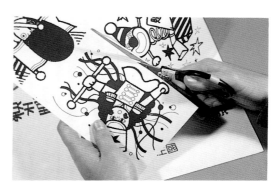

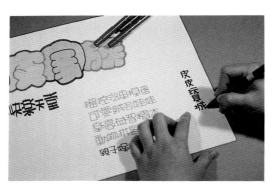

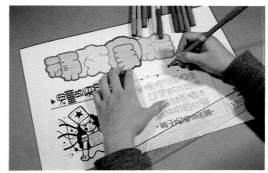

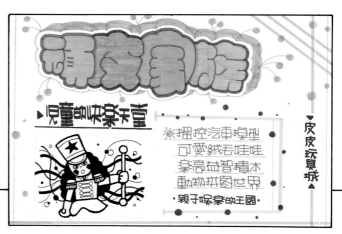

1.可將胖胖字與空心字組合並利用分割
裝飾加以變化。
2.一筆成形字給人較明亮的感覺,變化
空間也較大。
3.胖胖字給人可愛的感覺,適合屬性活
潑的感覺。

53

1.利用蚊香當背景須運用三支筆的概念。

2.筆劃的流暢性及字架的穩定性是此種字形的特色。

3.利用彩色拼圖的字形裝飾使字形更活潑。

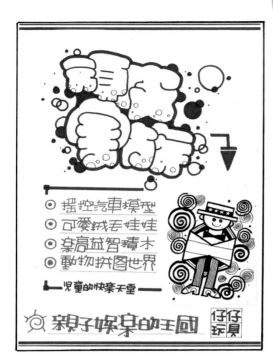

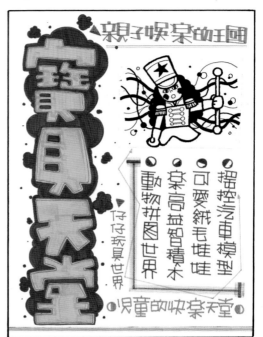

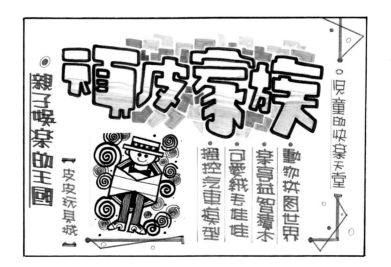

1.合適的字形裝飾使字形的風格更為明顯。

2.線條的律定可使畫面更完整。

3.利用高反差的字形裝飾使字形有更大的創作空間。

1 2

3

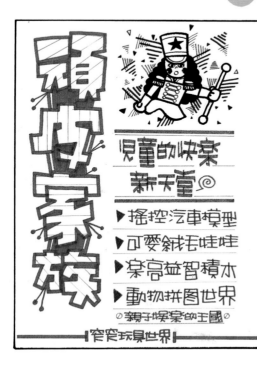

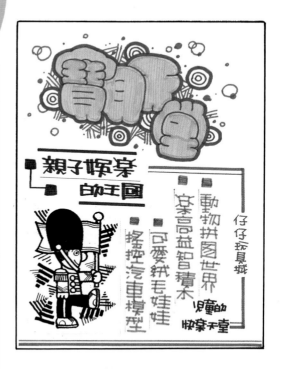

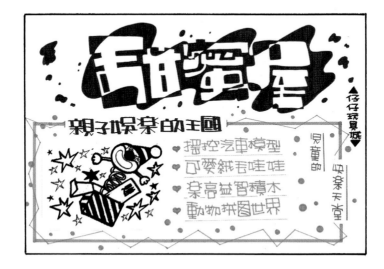

(五)圖片設計促銷海報

運用印刷字體會使海報更為精緻,並搭配圖片讓變化空間增大。製作色底海報的第一個步驟就是壓色塊,請牢記(詳細製作方法請參閱海報教材篇)。

1. 選擇合適配色及方法壓色塊。
2. 剪出主標題並做字形裝飾。
3. 書寫其他的要素。
4. 選擇圖片做角版。
5. 做最後的畫面的整合。
6. 完成的作品。

1	4
2	5
3	6

1. 色塊採用彩度的配色，所以角版圖片框使採類似色。

2. 字形裝飾採換框的顏色便不換字的顏色。

3. 分割壓是壓色塊的方法之一，可善加利用。

1　2

3

1. 對比色的配色給人比較現代的感覺。
2. 深色的底紙用淺色的主標題才能使主題突顯。
3. 無彩色配色容易呈現高級感。

1　2

3

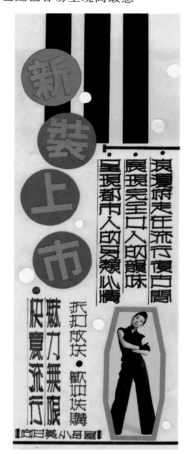

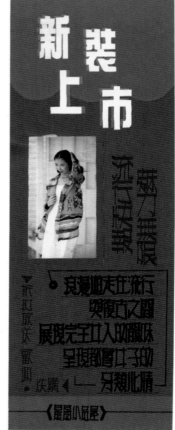

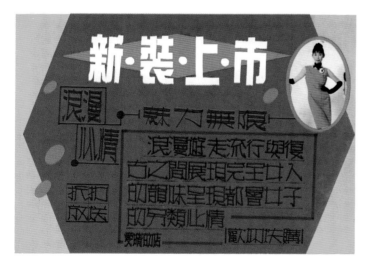

59

1. 搭配仿宋體的書寫，讓海報更精緻。

2. 去背圖片的應用空間也很大，可多加應用。

3. 類似色的配色給人柔和溫和的感覺。

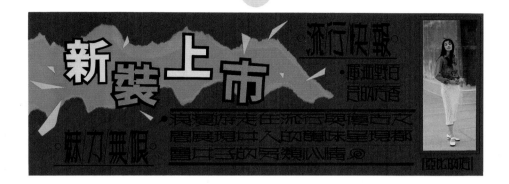

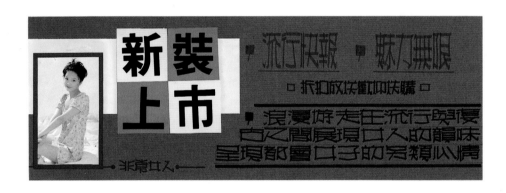

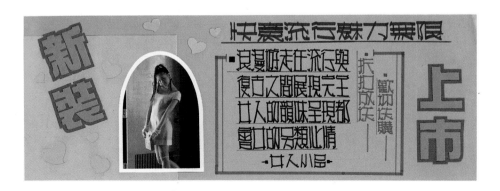

(六)以圖為底宣傳海報

　　以圖為底的海報,需尋找簡易的造型圖案跑滿版,用類似色的配色,增加畫面的律動性,是一種不需使用插圖即可豐富版面的技法。

1. 先剪出許多大小的圖案。
2. 隨意貼上。
3. 利用平塗筆書寫平筆字。
4. 書寫其他的構成要素。
5. 最後的畫面整合。
6. 完成作品。

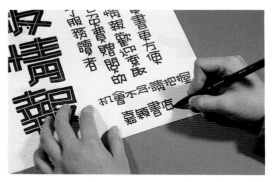

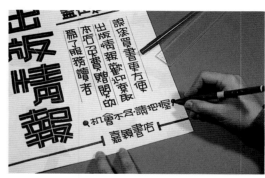

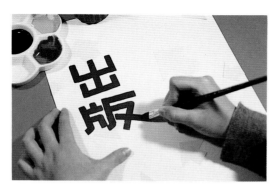

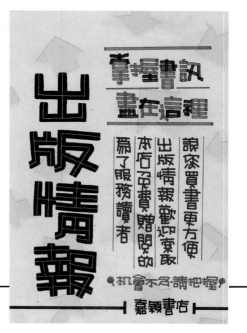

1. 書寫平筆字的基本概念與麥克筆相同。

2. 雲朵跑滿版及噴刷營造畫面空間寬闊的感覺。

3. 利用蠟筆做最後的裝飾，使畫面更活潑。

```
1   2
  3
```

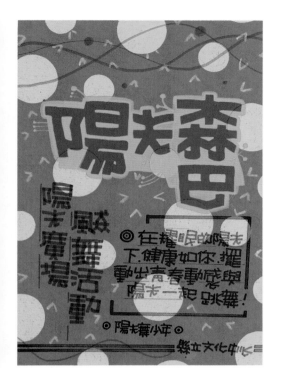

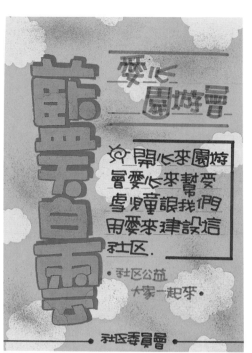

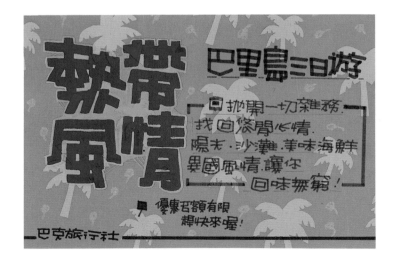

1. 用蝴蝶跑滿版增加了畫面的律動感。

2. 淺色的平筆字須用深色勾邊使字形突顯。

3. 平筆字亦可做立體字的裝飾。

1	2
3	

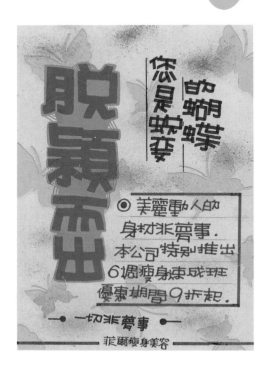

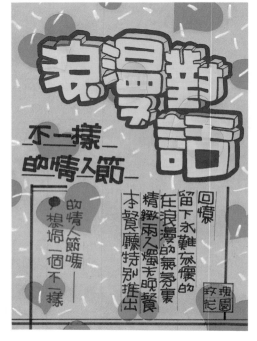

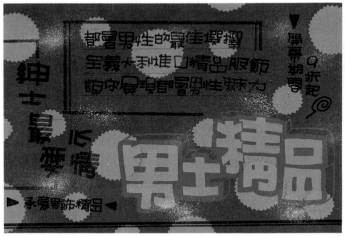

1. 柔和的配色及粉色的主標題試圖營造春天的氣息。

2. 深色的底紙可用立可白字書寫。

3. 符合主題的圖案可以使訴求更加突顯。

1	2
	3

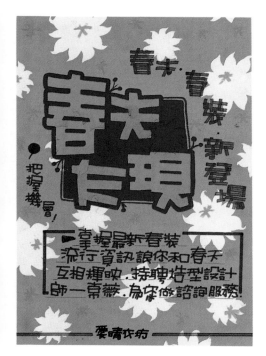

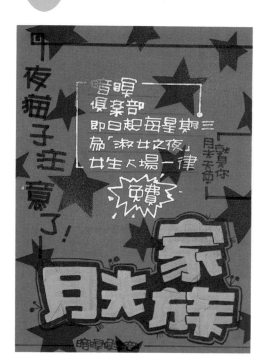

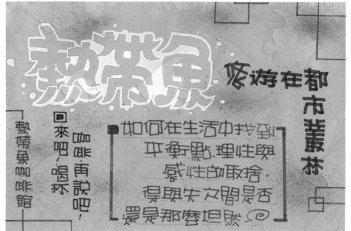

(七) 剪貼技法產品介紹海報

1	4
2	5
3	6

　　製作色底海報的第一個步驟就是壓色塊，需要謹記在心。而配色的原則也是製作海報的重要原則，可參考教材海報篇，只要能掌握基本概念即可得心應手。

1. 選擇類似色的配色壓色塊。
2. 用平塗筆書寫主標題。
3. 書寫其他的構成要素。
4. 利用精緻剪貼為插圖。
5. 做最後的畫面整合。
6. 完成作品。

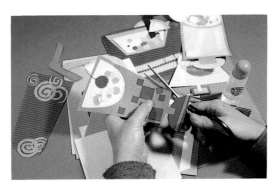

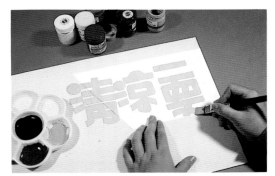

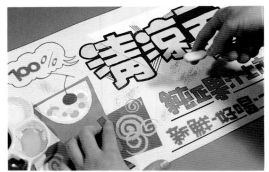

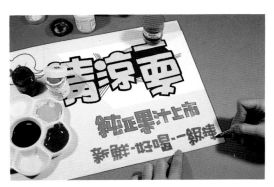

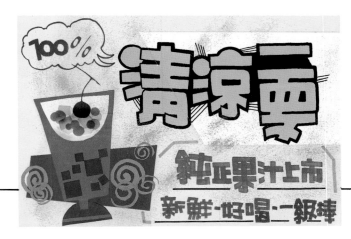

1.食物的精緻剪貼可增添海報的精緻度。

2.插圖背景也是使畫面完整的一個要素之一。

3.深 色字須用淺色勾邊才會明顯。

1　2

3

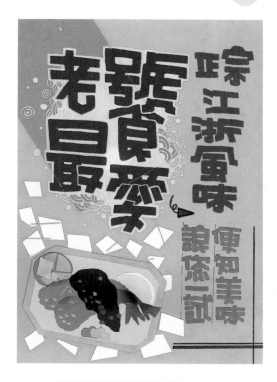

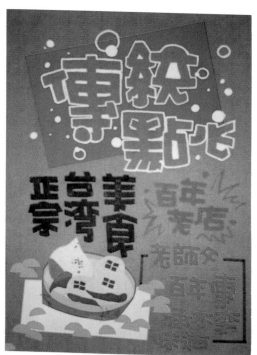

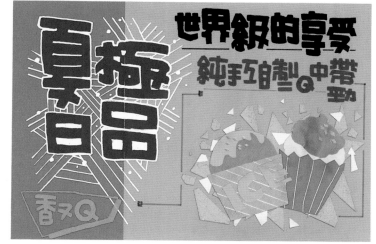

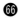

1. 平筆字除勾邊外，還可以做裝飾使字形明顯。

2. 背景也可用整齊分割達到效果。

3. 飾框可穩定畫面，也是律定版面的要素之一。

1　2

3

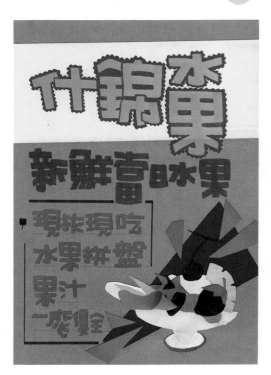

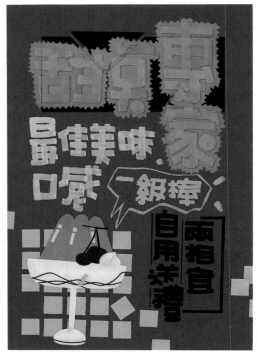

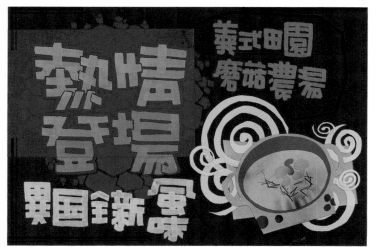

1. 加特殊外框的裝飾可使主題突顯。

2. 線條的律定可使畫面整齊而不呆板。

3. 精緻剪貼搭配背景可精緻整個畫面。

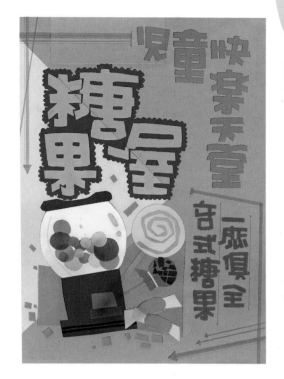

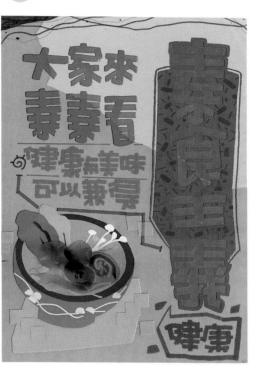

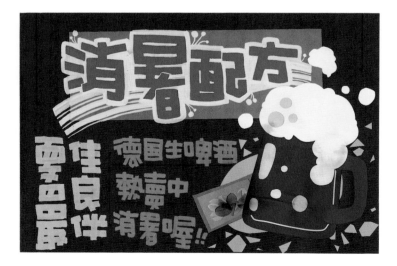

(八) 插圖應用宣傳DM製作

有基本的編排概念，並且靈活應用各種工具書，選擇符合您訴求的圖案，搭配配件裝飾，妥善的規劃版面，要製作一張簡易的DM就不會是件難事。

1. 選擇插圖的大小。
2. 書寫主標題並做字形裝飾。
3. 組合畫面，將插圖貼上。
4. 將其他要素書寫完整。
5. 做最後的整合畫面。
6. 完整作品。

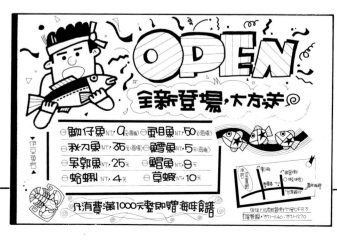

1. 立體字讓主標題顯得更有說服力。

2. 利用特殊的飾框有區別說明的作用。

3. 條列式的說明，將訴求表達的清楚明瞭。

1　2

3

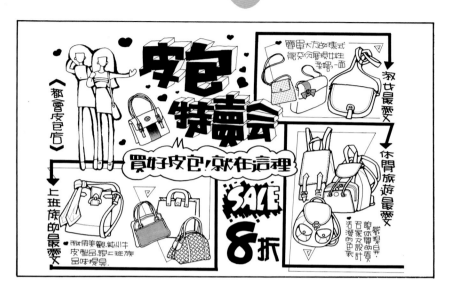

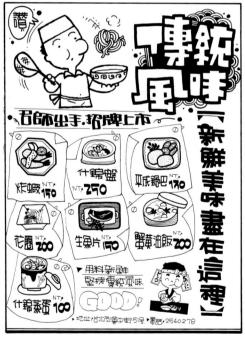

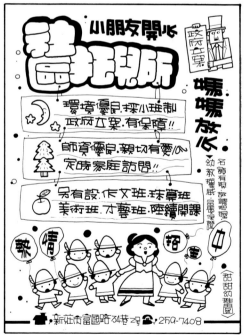

1. 活潑的編排可使簡易DM更出色。

2. 飾框善加運用可使畫面更加活潑。

3. 主標題的裝飾可突顯表達的訴求。

1　2

3

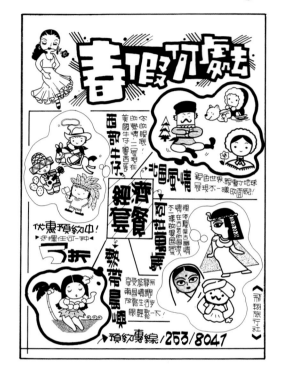

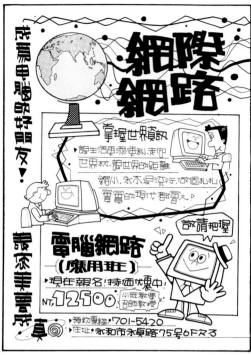

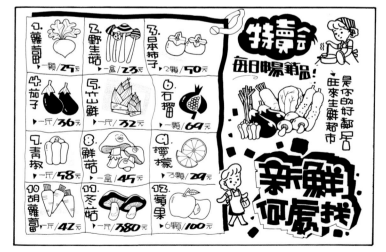

1. 配件裝飾的應用可豐富版面，使畫面更完整。
2. 花俏字的主標題充分表達俏皮浪漫的意味。
3. 選用插圖須注意與訴求主題相符。

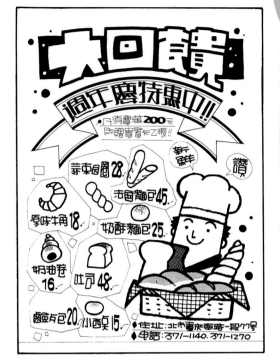

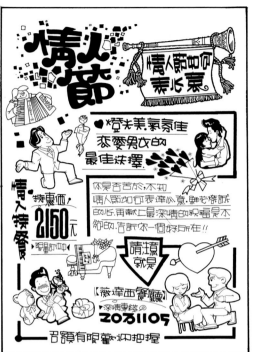

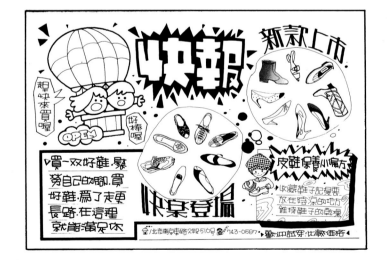

附錄　學習POP・快樂DIY

內容 堂次	課　程　綱　要	時數	實做
7	剪貼技法〈重疊法〉、工具使用	1.5或2	標　語
2	剪貼技法〈分割、順序法〉、版面設計	1.5或2	海　報
3	背景設計〈點線、面、組合、變化〉	1.5或2	公佈欄
4	紙張認識、單元製作、順序	1.5或2	版面規畫
5	矩形版面規劃〈中景介紹〉	1.5或2	單元製作
6	矩形版面規劃〈前景介紹〉	1.5或2	單元製作
7	空間版面規劃〈背景介紹〉	1.5或2	單元製作
8	空間版面規劃〈前景介紹〉	1.5或2	單元製作
9	造形版面規劃〈主題設計〉	1.5或2	教室佈置
10	造形版面規劃〈延伸設計〉	1.5或2	教室佈置
備註	此套課程為插畫課程的延續，可延伸至各種宣傳佈置的表現手法。		

環境〈教室〉佈置課程堂次分配表

想要佈置美化教室或會場嗎？社團、幼教老師、各機關團體的最佳選擇，讓您省錢又有效率地佈置。

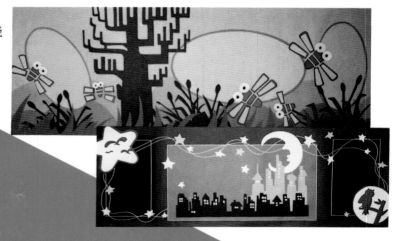

肆、ＰＯＰ白底海報應用

(一)告示牌（正字）

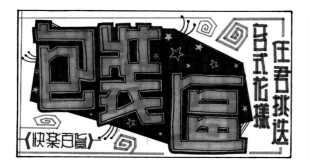 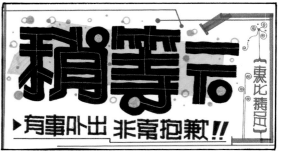

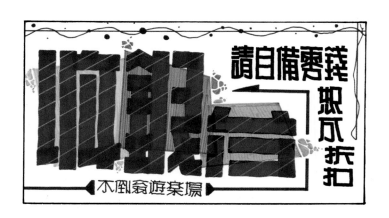

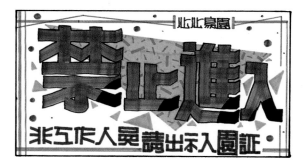 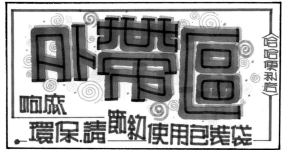

1. 淺色調主標題／加框及大體色塊為字形裝／用線條整合畫面。
2. 打點字／應用大體色塊及中線／線條加框簡單卻可使畫面完整。
3. 斷字／單一色塊及銀色勾邊筆打斜線／線條有畫龍點睛之用。
4. 主標題為翹角字／（中間調）角落分割及大體色塊做裝飾／以複線
 的外框做結束。
5. 中間調書寫／字體以錯開框及大體色塊做裝飾／單線框。

1　2

3

4　5

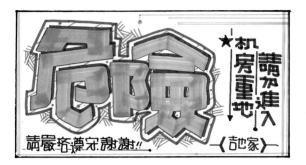

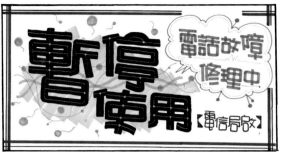

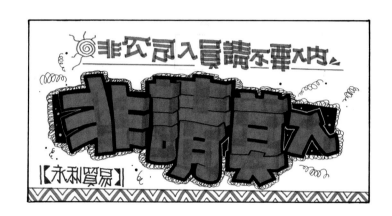

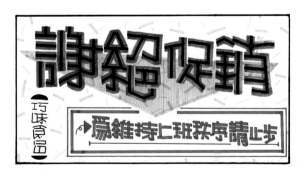

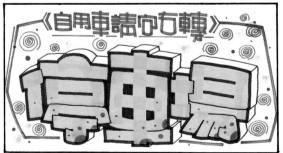

1. 角20淺色系／利用大體色塊及錯開框裝飾主題／用線條活潑版面。
2. 主標題運用櫻花麥克筆／以大體色塊及加中線加點裝飾／運用複線飾框。
3. 以翹角字為主標題／（淺色調）以加外框及複線為字形裝飾／利花樣框。
4. 主標題採用斷字／加中線打叉及大體色塊／以複線為框。
5. 角20淺色書寫／用立體框營造立體感加上紋香點綴／單線為飾框。

㈡告示牌（活字）

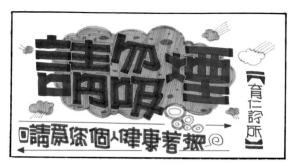

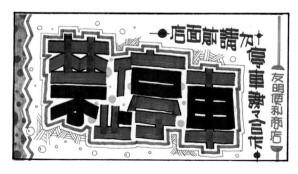 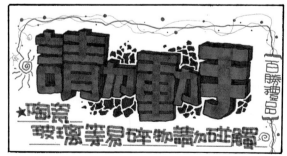

1　2

3

4　5

1. 弧度字／（深色調）大體色塊及加中線為字形裝飾／飾框為單線。
2. 打點字／（中間調）字裡分割及大體色塊裝飾／用外框使畫面完整。
3. 直粗橫細字為主標題／錯開框及銀色勾邊筆加斜線／花樣框。
4. 橫粗直細字／換部首分割及前後不加框為字形裝飾／飾框用花樣框。
5. 主標題抖字採淺色調書寫／立體框及拼圖色塊裝飾／用複綜飾框完整版面。

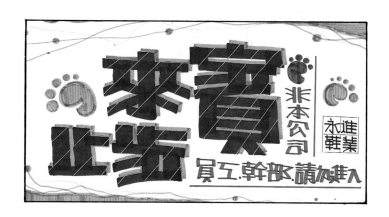

1.花俏字／ 單一色塊及底紋裝飾為字形裝飾／用線條使版面完整。
2.收筆字／大體色塊及陰影框裝飾主標題／花樣框豐富整個畫面。
3.活潑字／以加外框及複線做字形裝飾／運用線條會使版面活潑。
4.梯形字／ 角落分割、大體色塊／運用輔助線及飾框穩定畫面。
5.雲彩字／（深色調）大體色塊及銀色勾邊筆字裡圖案裝飾／運用箭頭有引導視覺的作用。

㈢徵人海報（正字）

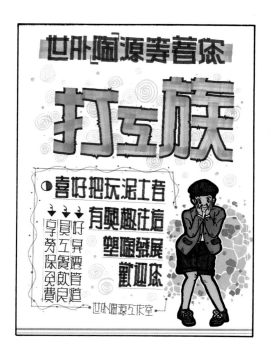

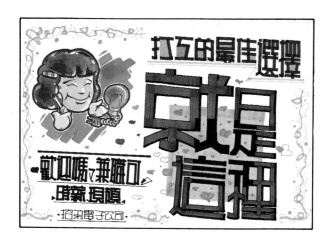

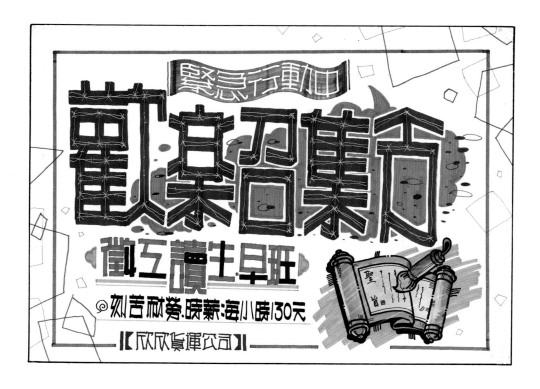

1. 廣告顏料上色的插圖使海報更為精緻，再輔以複線飾框整合畫面。
2. 淺色調主題以加外框及大體色體裝飾強調，並選擇合適插圖使畫面更完整。
3. 靈活運用字形裝飾可使主題更為明顯，而飾框則可使畫面活潑。

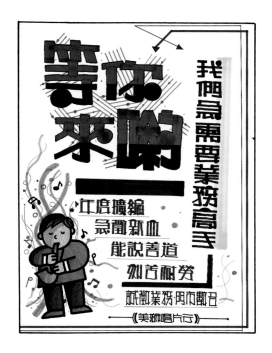

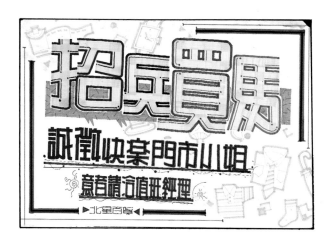

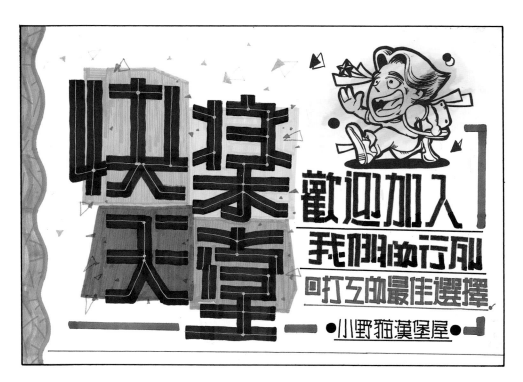

1. 運用造型化的插圖及麥克筆上色，使海報更豐富。
2. 底紋運用了三支筆的概念活絡了版面，更添畫面的趣味感。
3. 廣告顏料鏤空法使海報更加生動。

1　2

3

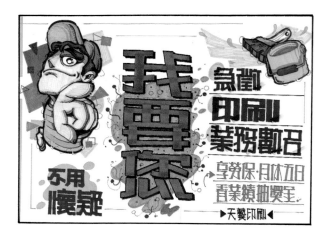

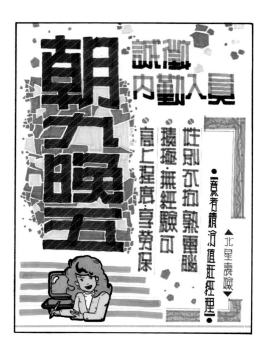

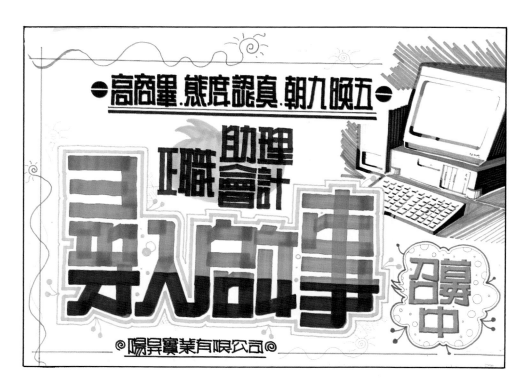

1. 主標題放畫面中間以錯開陰影框使主題突顯，並搭配合適的插圖。
2. 合適主題的插圖可增加海報的可看性。
3. 字裡分割及外框的字形裝飾使主標題更為出色，麥克筆上色的插圖
 使畫面更為完整。

| | 1 | 2 |
| | | 3 |

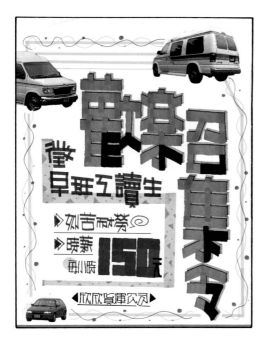

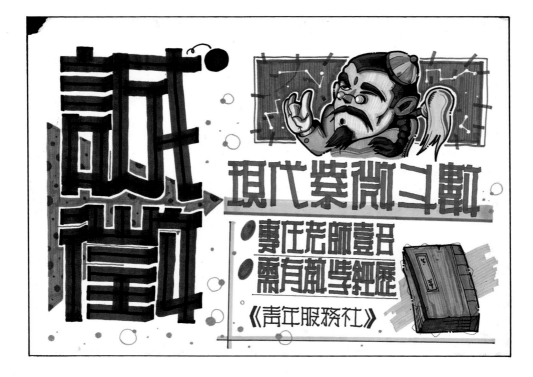

1. 直細橫粗字以錯開框及角落分割裝飾，運用活潑的編排方式讓畫面更為生動。

2. 字體的大小變化也是另一種字形的變化並運用畫圈打點增加畫面的俏皮感。

3. 插圖是精緻畫面不可或缺的要素，選擇合適的插圖更可襯托出海報的重點。

㈣徵人海報（活字）

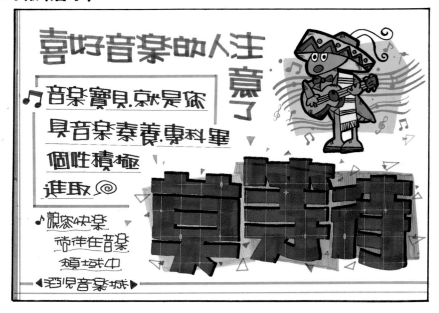

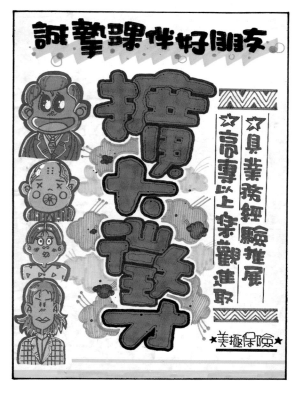

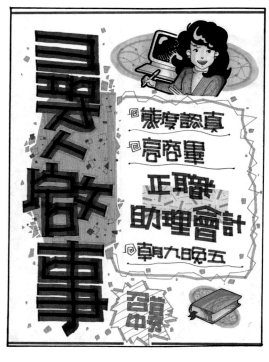

1. 精緻的廣告顏料上色插圖可增加畫面的趣味感及海報的精緻度。
2. 雲彩字給人可愛自然的感覺再配合可愛的插圖，營造出海報的活潑感。
3. 編排方式採一個直的要素做破壞，呼應式的插圖裝飾讓海報的完整性更強。

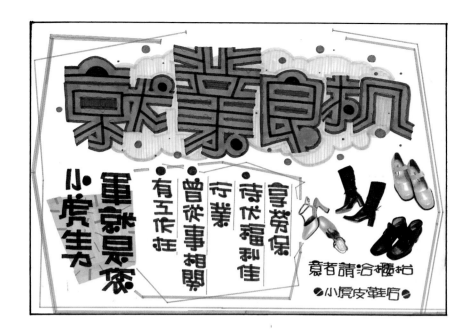

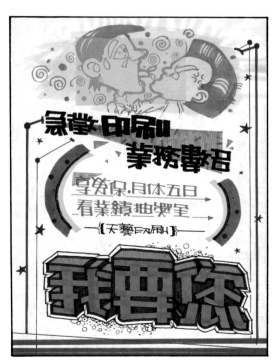

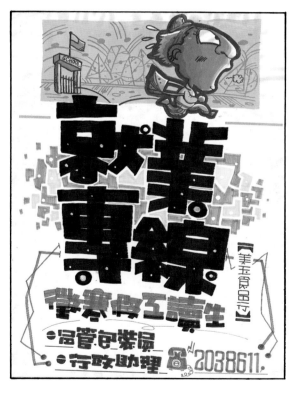

1. 主標題的重點搭配圖片，並配合輔助線、飾框的裝飾使畫面更完整。
2. 立體字的主標題讓主題一目了然。
3. 活潑的廣告顏料上色插圖凝聚了海報的視覺焦點。

1

2　3

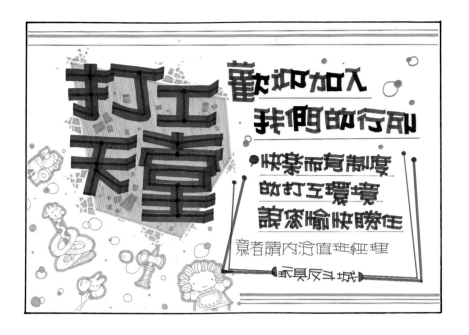

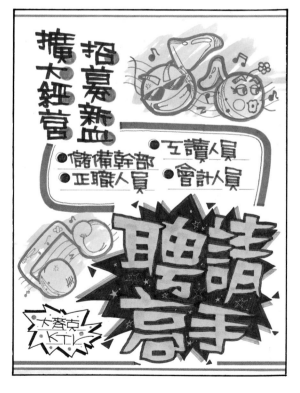

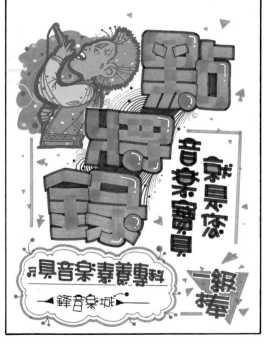

1. 表現手法亦可利用燈台及雙頭筆三支筆的概念繪製插圖活潑版面，讓畫面更具趣味感。

2. 爆炸狀的大體色塊強調了主題，精緻的廣告顏料上色鏤空法讓海報更有趣味感。

3. 打點字的主標題再用立可白點綴，讓字體立體化，並用活潑的飾框增加動感。

1

2　3

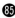

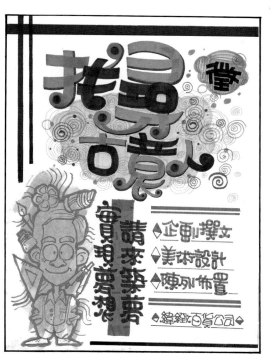

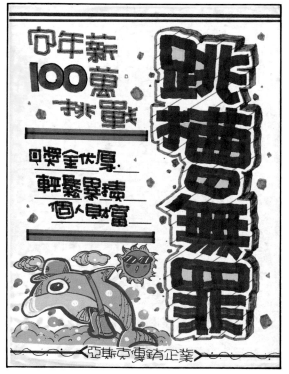

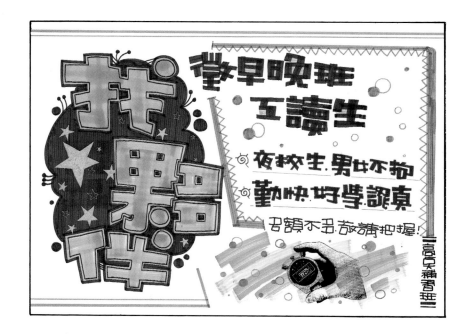

1. 利用花俏字營造出活潑的動感，完整的編排要素傳達出所要表達的訊息。

2. 給人震撼感的抖字運用在徵人海報造成了另一種感覺，而簡單的飾框更添畫面的完整性。

3. 麥克筆寫意上色法搭配寫實的插圖給人率性的感覺。

㈤商業海報（正字）

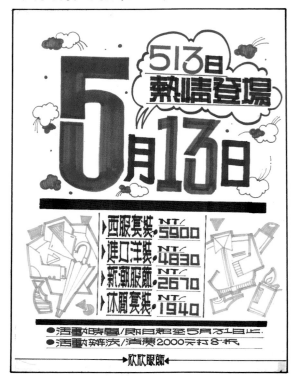

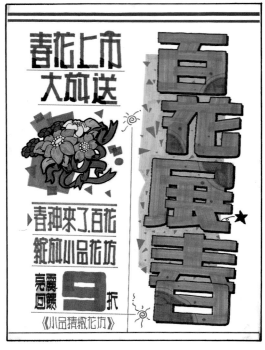

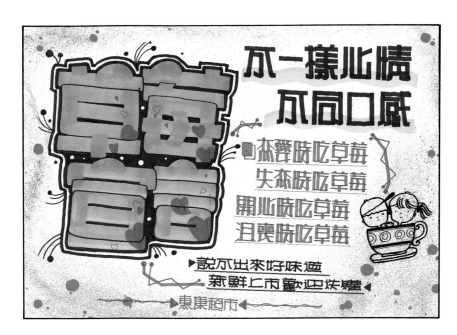

1. 明顯的主題搭配仿宋體的書寫使海報呈現高級感。
2. 簡單明瞭的編排形式，靈活的線條輔助裝飾穩定畫面讓海報更具完整性。
3. 活潑的字裝飾，與主題相符的插圖再加以噴刷裝飾，延伸了海報的設計空間。

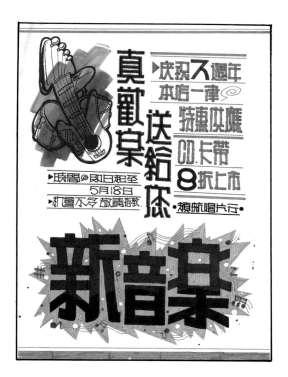

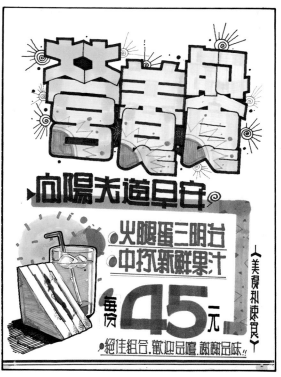

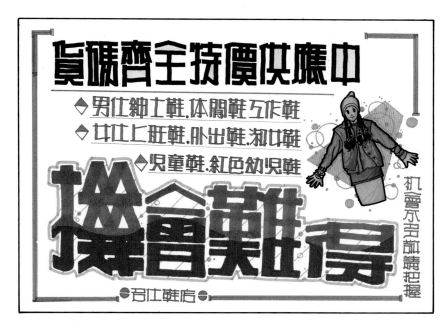

1.活潑的編排及造型的插圖增加了畫面的動感，使海報更為精緻。

2.符合主題的插圖可使海報生色不少，適當運用飾框可收引導視覺之效。

3.主標題為直粗橫細字用波浪狀的字裡分割製造律動感，再輔以單線框穩定畫面。

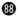

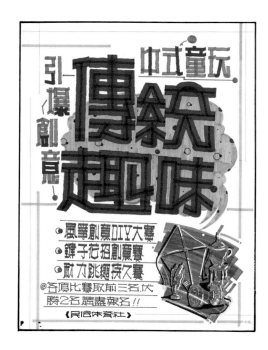

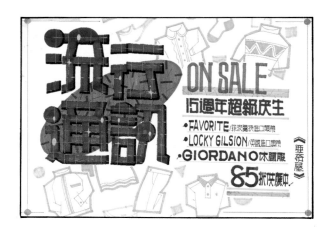

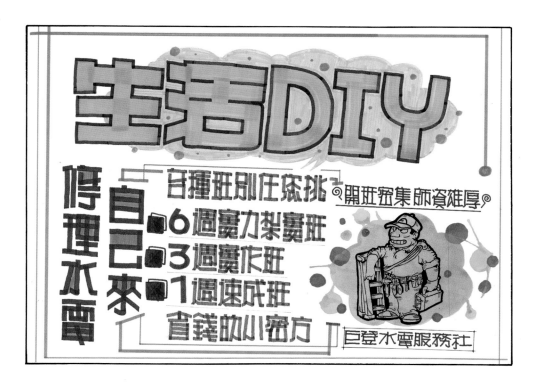

1. 利用特殊的插圖表現手法給海報帶來另一種現代的感覺。

2. 各種不同的英文字體給海報多樣的變化，並搭配可愛的嬉皮體數字。

3. 充份應用飾框，不但有穩定畫面的作用，也可以有視覺引導的作用。

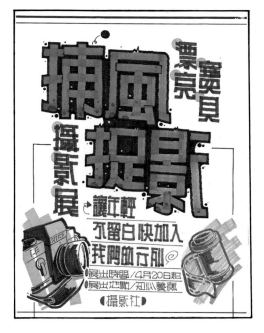

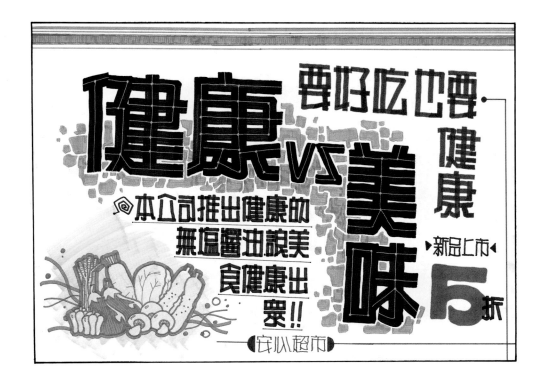

1. 居中編排及延伸圖配置文案，能使版面散發出強烈的設計感。

2. 居中對等編排給人的感覺較為精緻，再以類似色作稿，畫輪廓線的
方式表達。

3. 活潑的編排方式讓海報的變化空間更加多樣化。

1　2

3

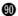

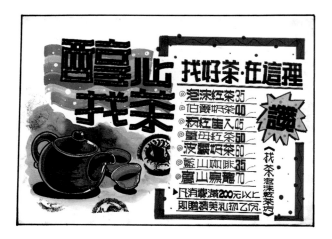

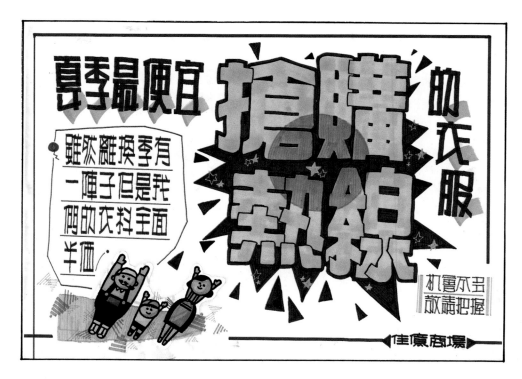

1. 運用各種不同大小的麥克筆繪製畫面能活潑整個版面，具有古意的插圖使海報更具風味。

2. 插圖用麥克筆上色繪製出插圖的立體感，延伸版面的活潑及創意空間。

3. 俏皮的插圖為點綴讓海報的活潑化，而單線的飾框則可以穩定版面。

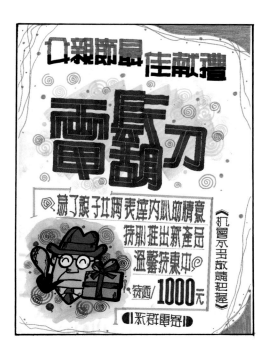

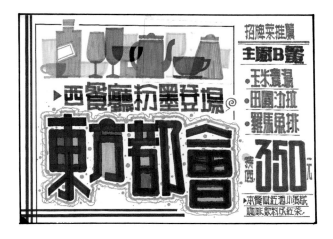

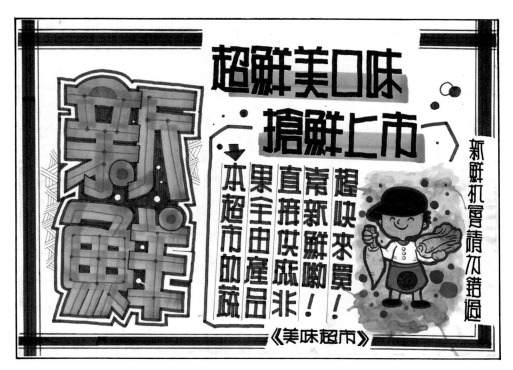

1. 居中編排是最不會出錯的編排方式，廣告顏料上色的插圖增加了畫面的精緻性。

2. 分割插畫容易表現出POP的設計意味。

3. 柔和色調的插圖背景增加了畫面的律動感。

㈥商業海報（活字）

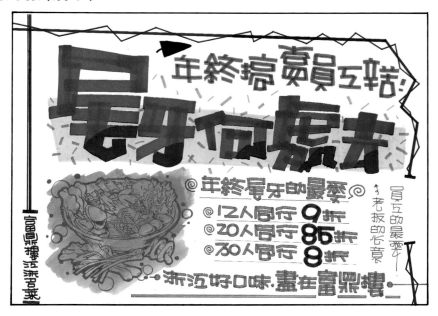

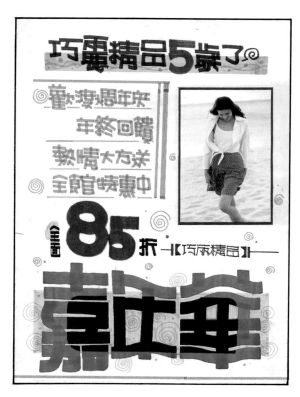

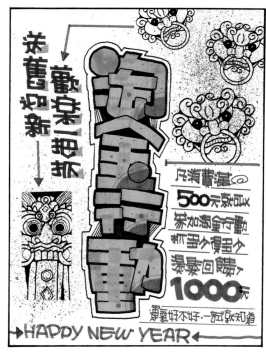

1. 用廣告顏料鏤空法繪製符合主題插圖，更添海報的趣味性。

2. 上下變化的變形字給予人較溫柔的感覺，並運用圖片角版豐富了整個版面。

3. 主標題為打點字，插圖採噴刷技法，數字亦可換色書寫，使整個版面更加完整。

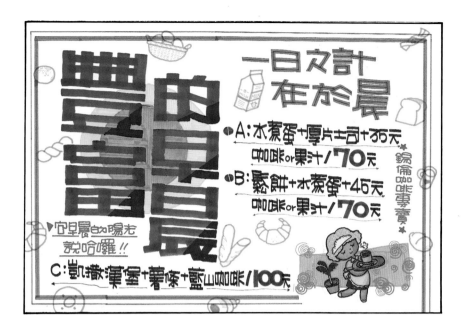

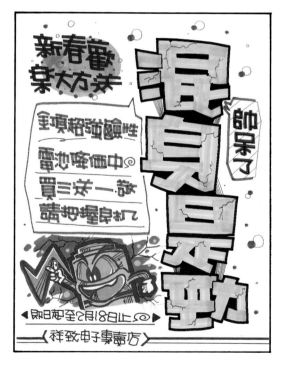

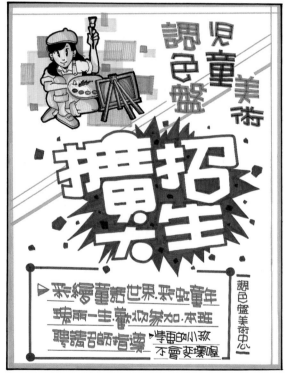

1. 利用底紋跑滿版增加畫面的趣味感。
2. 梯形字採裂字的裝飾，使主題更活潑，並善用飾框延伸海報的想像空間。
3. 空心字給人較明亮的感覺變化空間也較 大，符合內容的插圖更可增加海報的活潑性。

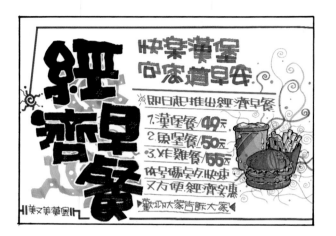

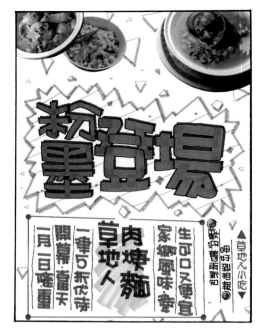

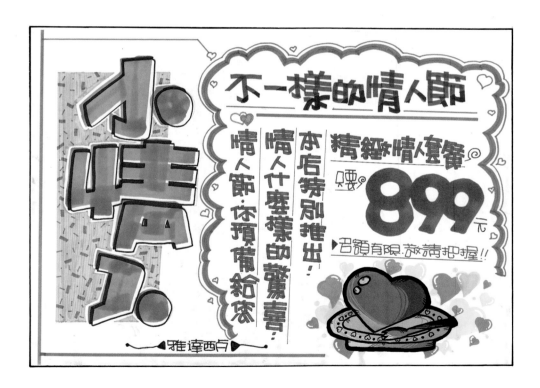

1. 主標題的動態可使海報風格更活潑。
2. 將圖片應用在海報上使海報版面更完整，再配合主標題完整的裝飾使海報更為活潑。
3. 錯開字的主標題和粉色系的可愛插圖充滿表達了主題的甜蜜。

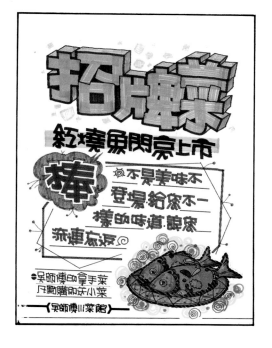

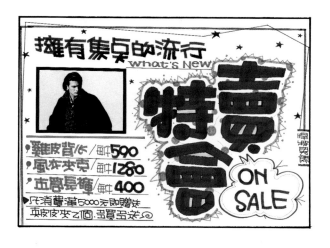

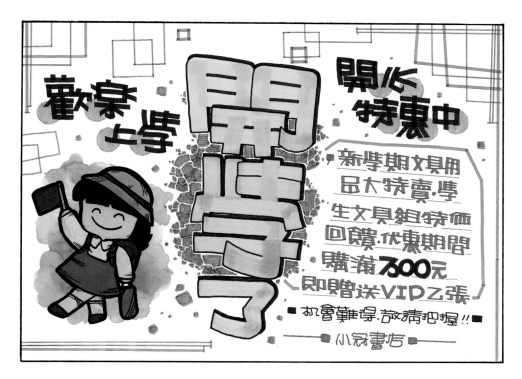

1. 完整的要素是使一張海報有力重要的因素。
2. 數字可運4種變化技巧組合讓數字變化空間變大,並配合圖片讓海報更具完整性。
3. 主標題居正中編排使主題清楚明顯而可愛的插圖親上暈染的背景使海報呈現清新的氣息。

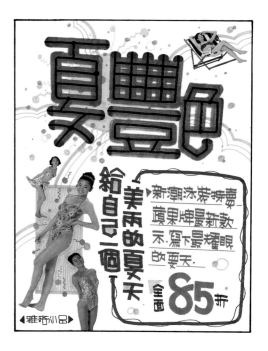

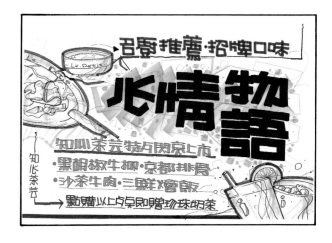

1. 活潑的內外飾框增加了海報的動感,配合廣告顏料重疊法,使畫面更顯精緻。

2. 尋找符合主題的圖片可增加海報的完整性,字形裝飾也有整合海報的作用。

3. 活潑的插圖及字形裝飾,將畫面的趣味感完整呈現。

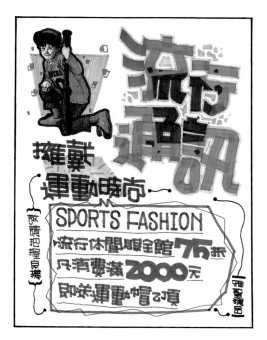

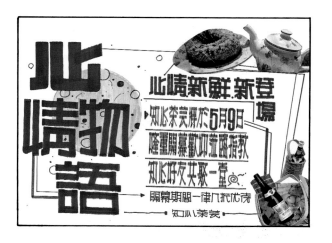

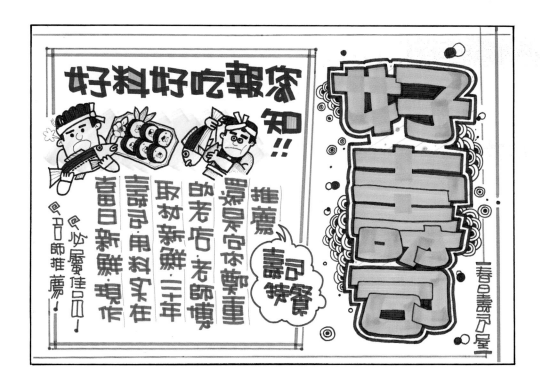

1. 寫實的圖案以麥克筆也是插畫技法中的一種，而英文字與數字的組合則可使版面更活潑。
2. 圖片應用在海報上，讓海報感覺較為高級。
3. 海報的編排可以有很多不同的形式，但需以不影響閱讀順序為原則。

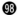
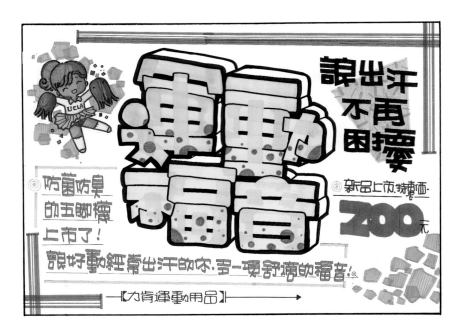

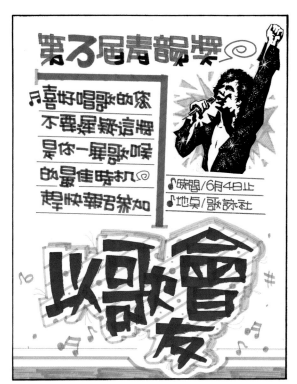

1. 用心的插圖裝飾可使海報生色不少。
2. 收筆字的表現方法有變體字的感覺，而搭配寫實的插圖，是另一種特殊的風格。
3. 字形裝飾可使一筆成形字的風格更加明顯，而精緻的插圖則可使海報更為生動。

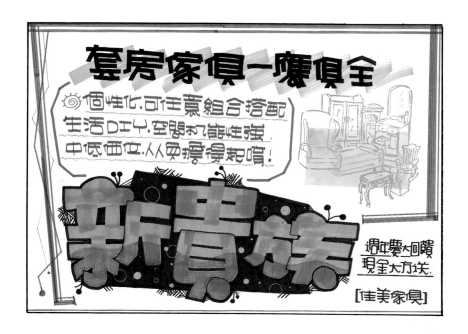

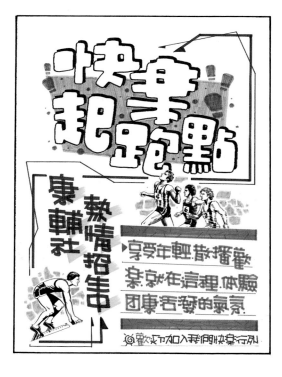

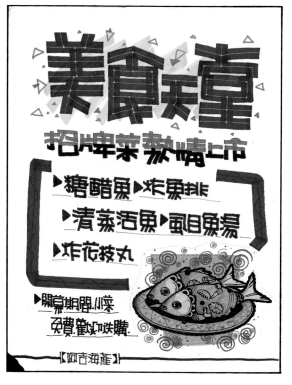

1. 呼應式的的插圖讓海報完整性十足，輔以飾框使畫面更精緻。

2. 一筆成形字出現空心字的感覺，另有韻味。

3. 居中的編排形式，加上麥克筆上色的合適插圖，一張完整的海報就完成了。

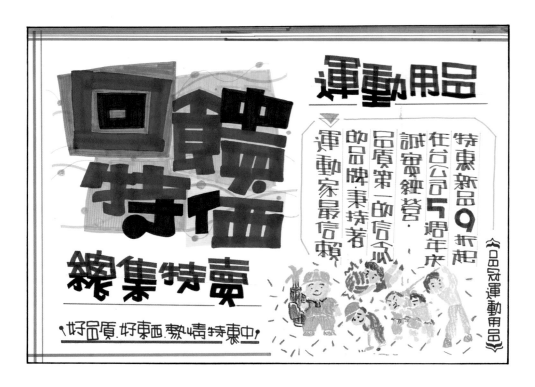

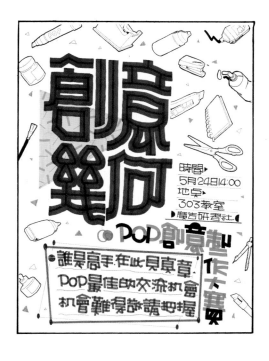

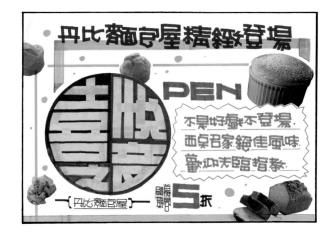

1. 利用蠟筆繪製插圖給海報帶來質樸的味道，使海報增添另一種童趣的味道。

2. 利用圖案跑滿版是一種既簡單又快速的插圖技法，使海報畫面豐富活潑更具可看性。

3. 在圓形中書寫主標題有圓滿的感覺，更可凝聚海報的視覺焦點。

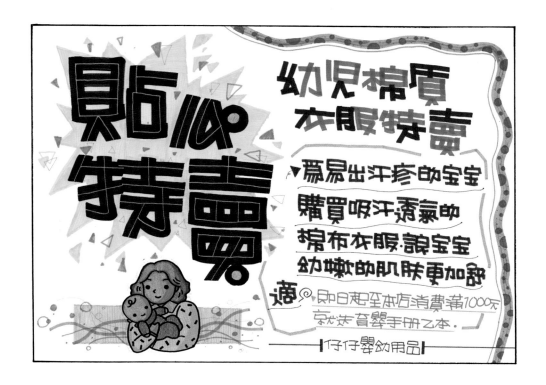

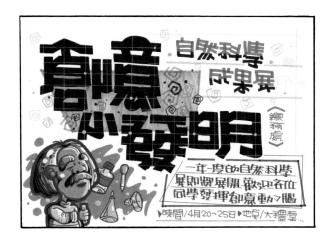

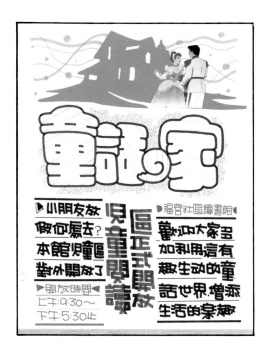

1. 配合主題做適當的裝飾及插圖的配置可增加海報的說服力。

2. 弧度字採方格劃線的字形裝飾，營造趣味感而精細的廣告顏料重疊上色法，可使海報更完整。

3. 胖胖字給人親切的感覺，適合屬性活潑的海報，給予適當的字形裝飾可給畫面增加不少趣味感。

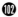

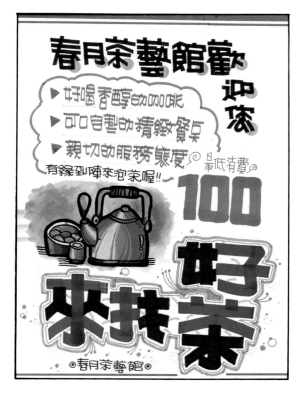

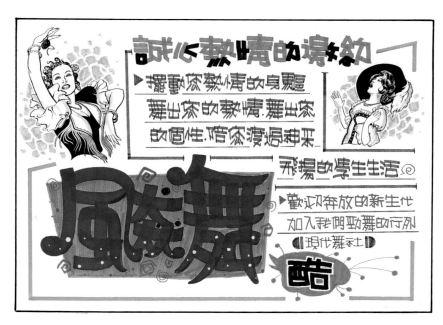

1. 使用廣告顏料上色重疊法需要注意其光線的來源，配合背景的渲染讓畫面更豐富。

2. 可將胖胖字與空心字結合並利用分割裝飾法加以變化，可愛的圖案跑滿版使書法更為活潑。

3. 花俏字書寫主標題及飾框靈活的運用讓海報有舞動的感覺。

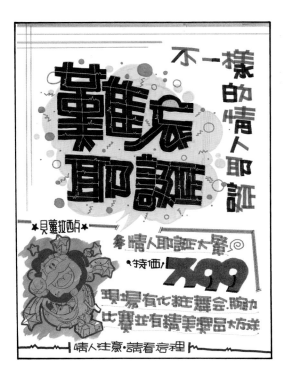

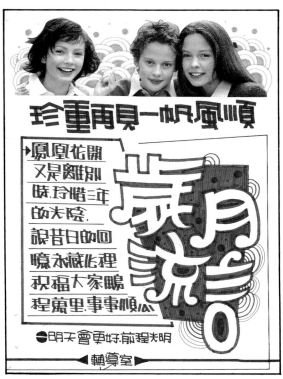

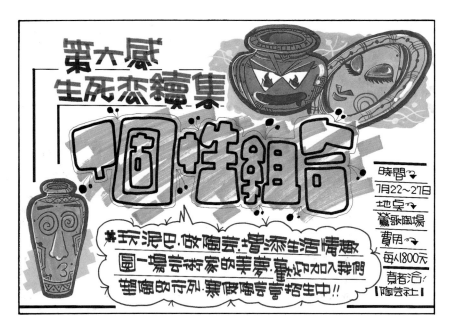

1. 善用輔助線及指示圖案、飾框也是製作海報時的一個重點。
2. 空心字可運用色塊強調字體的整體架構。
3. 一筆成形字給人瀟灑的感覺,適合較隨心所欲的海報。

1　2

3

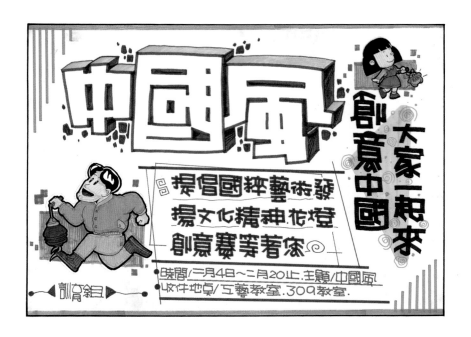

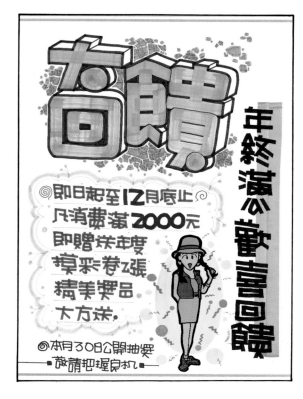

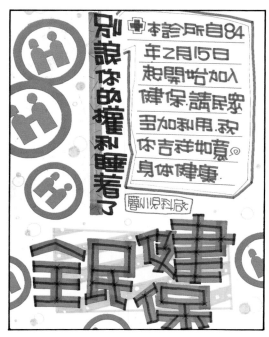

1. 可運用字形裝飾突顯空心字的字形風格。
2. 立體字在書寫時要注意其平行筆劃須為同一邊，使字形有強烈的完整性。
3. 利用健保的圖案讓主題的訴求更為明顯。

1

2　3

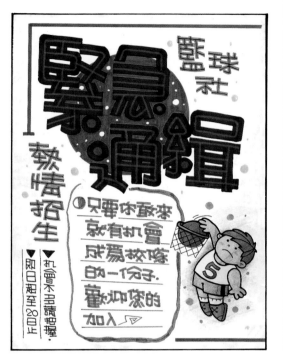

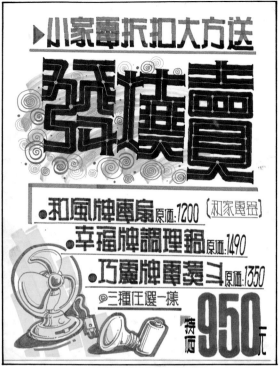

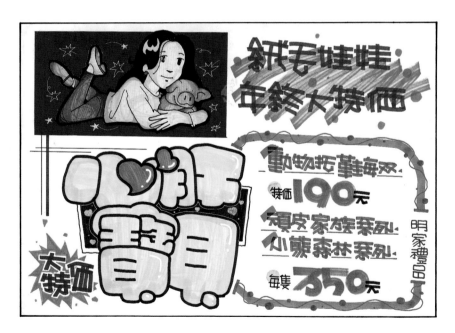

1. 打點字讓畫產生活潑、俏皮的感覺，而精緻的麥克筆上色插圖加上色鉛筆產生柔和的感覺使海報更精緻。

2. 正字的海報採居中編排是最穩定的編排方式了，善加利用便會有很大的發揮空間。

3. 胖胖字可以給輕鬆自在的感覺，而再利用字圖融合使胖胖字更加可愛。

附錄　學習POP‧快樂DIY

設計POP課程堂次分配表〈平面設計〉

堂次 內容	課　程　綱　要	時數	實做
7〈上〉	色彩學〈無彩色〉、各種字體介紹	1.5或2	徵人海報
2〈下〉	編排技巧、變化、單色印刷介紹	1.5或2	徵人海報
3〈上〉	色彩學〈類似色〉、各種圖片表現	1.5或2	拍賣海報
4〈下〉	技法介紹、壓色塊、四色印刷介紹	1.5或2	拍賣海報
5〈上〉	色彩學〈對比色〉、文字使用技巧	1.5或2	開幕海報
6〈下〉	圖案設計與改造、平面完搞技法	1.5或2	開幕海報
7〈上〉	色彩學〈彩度配色〉、翦影技法	1.5或2	形象海報
8〈下〉	高反差介紹、平面完稿技法	1.5或2	形象海報
9〈上〉	色彩學〈綜合應用〉、素描基礎	1.5或2	素　描
10〈下〉	設計插畫、印刷流程介紹	1.5或2	設計插畫
備註	此套課程是以二堂課的時間為一個單元，札實且完整傳達正確平面設計概念。		

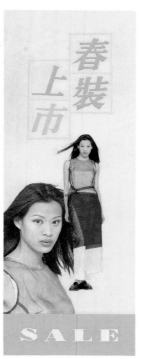

想要快速地進入平面設計的領域嗎？本課程讓你輕鬆入門，非美工科也可以成為一個設計高手。

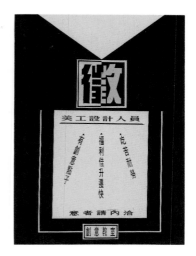

伍、POP色底海報應用

(一)變體字海報 (1)告示牌 (2)小品

(3)標價卡 (4)價目表 (5)海報 (6)印刷

字體海報 (二)平筆字海報 (1)標價卡 (2)

價目表 (3)海報 (三)仿宋體海報 (四)印刷字

體海報

㈠變體字海報 (1)告示牌

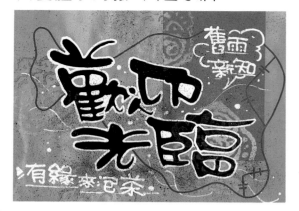

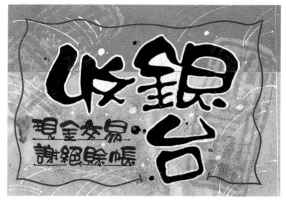

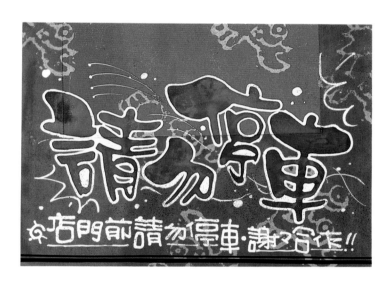

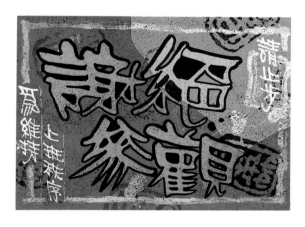

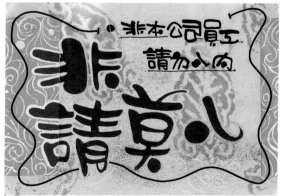

1. 黃金分割壓可達到視覺穩定,再用藍色的轉彎膠帶做整合。

2. 其運用類似色的搭配,使得整個版面凝聚力很強。

3. 採對比色的壓色塊使人感覺很搶眼,再用立可白做些畫面整合。

4. 用很率性的廢紙壓,可節省紙材亦有不同的率性感覺,並用灰色框來做整合。

5. 採對等壓法,給人感覺穩定畫面中,增加了細膩的質感。

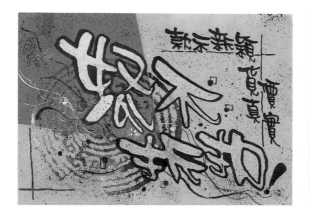
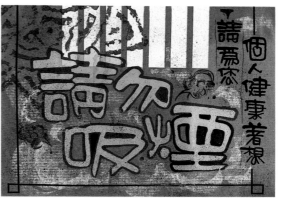

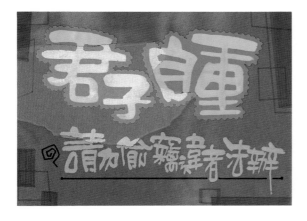
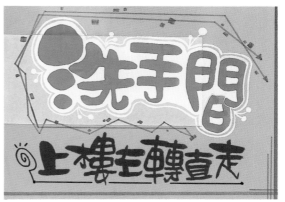

1. 利用大面積的壓印，讓視覺效果集中，再用噴刷達到畫面的飽和。
2. 淺色調的主標題，在深色調的底紙上更凸顯了主題。
3. 黃、黑搶眼的配色，周圍再利用棉紙撕貼，讓黃色有更多的層次。
4. 簡單的幾合圖形和廢紙壓，構成一幅頗有設計感的告示性海報。
5. 用粉色系的對比色壓色塊，使畫面讓感覺很愉悅。

1 2
3
4 5

⑵小品

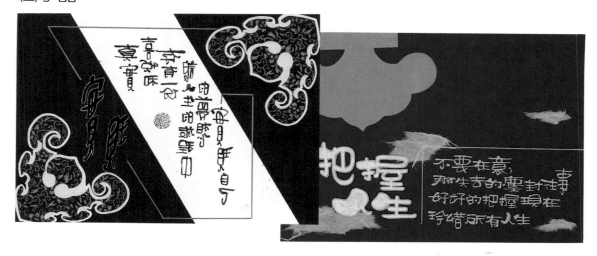

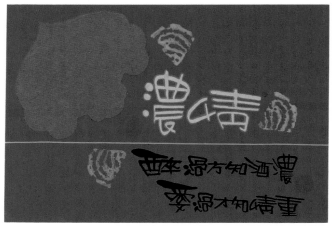

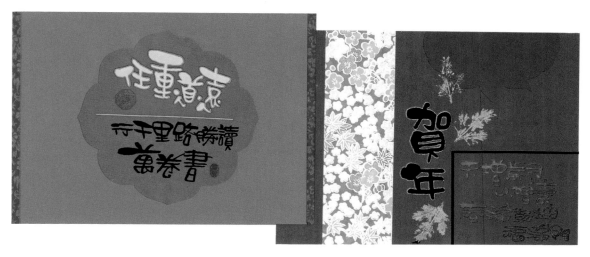

1. 利用如意圖案增加版面的精緻度〈斜字〉
2. 簡單的如意色塊及少許的撕貼亦可增添其韻味。〈第一筆字〉
3. 配合簡單的壓印使版面更完整。〈闊嘴字〉
4. 獨立壓色塊及簡單花邊可強調傳統的韻味。〈第一筆字〉
5. 友禪紙的裝飾配合壓印使其版面更精緻。〈抖字〉

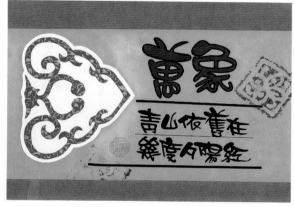

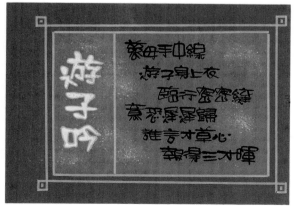

1. 廢紙壓配合噴制及蠟筆的效果，讓畫面更加完整。〈打點字〉

2. 如意鏤空色塊配合壓印呈現畫面的精緻度。〈斜字〉

3. 如意花邊配合壓印使版面更加有韻味。〈第一筆字〉

4. 簡單的獨立壓色塊及精緻的花邊配合噴刷使畫面更完整〈收筆字〉

5. 如意色塊對等壓配合壓印及噴刷使版面更完整〈抖字〉

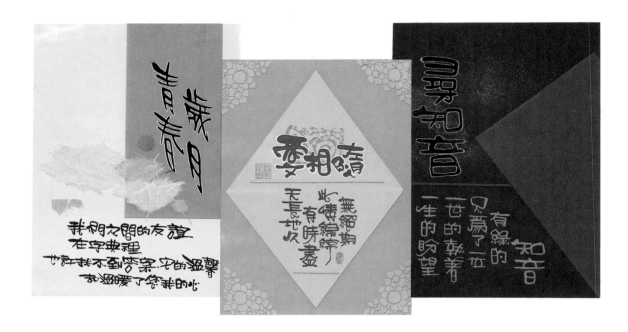

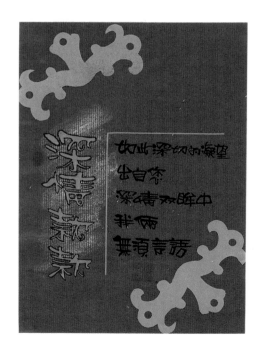

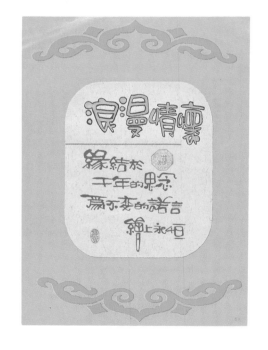

1. 黃金分割壓及撕貼的效果使畫面更加完整。〈斜字〉
2. 精緻花邊配合獨立壓色塊及壓印使版面更加有韻味。〈抖字〉
3. 隨便壓色塊配合蠟筆及噴刷使其精緻度提高。
4. 如意色塊配合噴刷及蠟筆使其傳達古樸的韻味
5. 精緻花邊配合獨立壓色塊使其畫面更完整。

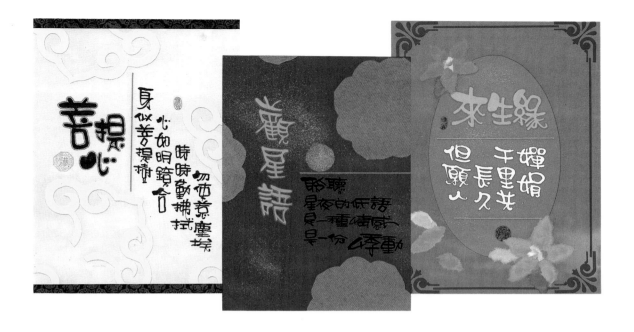

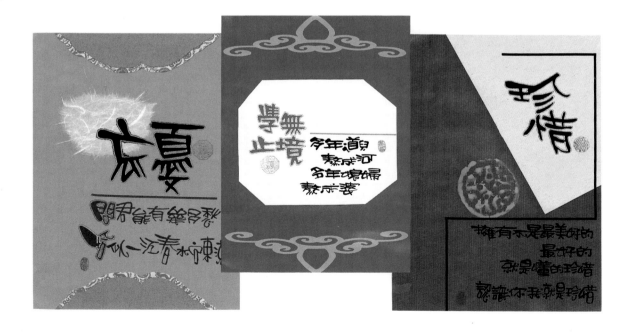

1. 如意鏤空滿版的效果亦決定編排的效果。〈打點字〉
2. 如意色塊滿版的效果配合噴刷增加其表現空間。〈仿毛筆字〉
3. 精緻花邊及獨立壓色塊，配合撕貼使畫面更完整。〈第一筆字〉
4. 如意色塊對等壓配合撕貼使版面更有古樸韻味。〈收筆字〉
5. 精緻花邊及獨立壓色塊可讓版面更加完整。〈收筆字〉
6. 隨便壓色塊亦決定版面編排空間。〈仿毛筆字〉

⑶標價卡

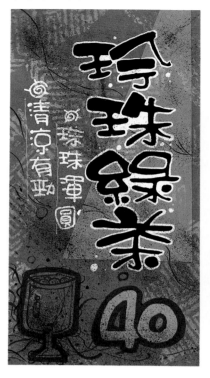

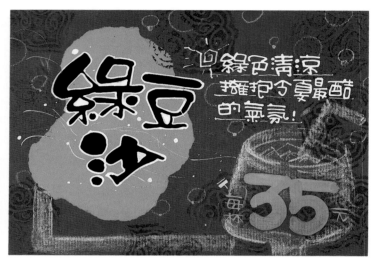

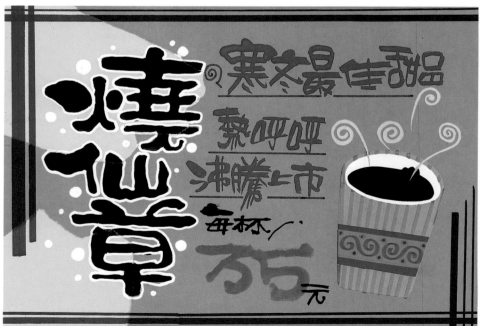

1. 利用廣告顏料來做鏤空，帶三枝筆的概念，讓畫面更加豐富，並凸顯主題內容。

2. 利用粉彩來做插圖裝飾，呈現出不同質感的表現、隨意的撕貼色塊，也可讓海報呈現很率性的風格。

3. 亮麗的底色、配上黑色的主標題，讓主題很明顯，其插圖運用剪貼的技巧，讓人覺得畫面更趣精緻。

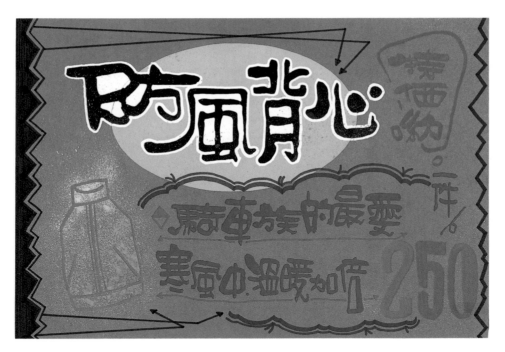

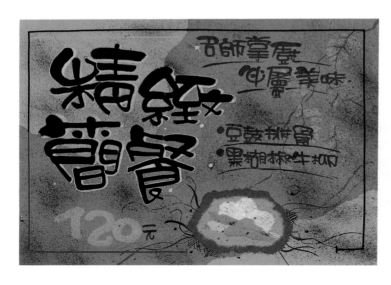

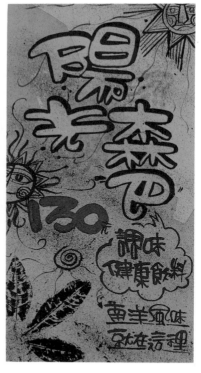

1. 利用廣告顏料鏤空上色法加漸層噴刷，有讓人耳目一新的感覺，加上活潑的飾框，讓畫面動感十足。

2. 棉紙撕貼來做插圖變化加上淡紫色的點綴小花，使得整張海報很寫意，加上豐富版面的噴刷效果讓海報更凸出。

3. 葉的脈絡利用來做不同的呈現，用廣告顏料做細膩的鏤空，使海報呈現多種風貌。

1

2　3

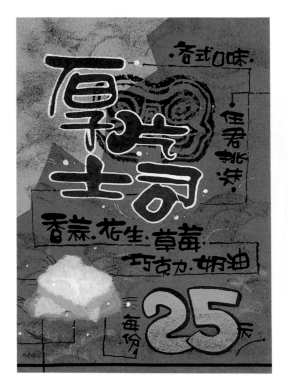

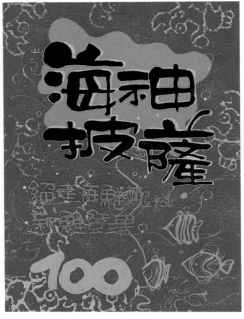

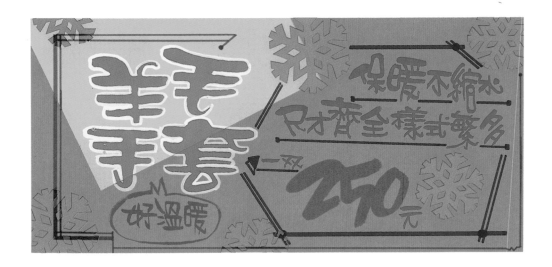

1. 隨意的廢紙壓加上利用棉紙撕貼來表現插圖，其柔和鮮活的色調，讓人感到很可口美味。

2. 採用藍色的色調為主，並壓印淺藍的小螃蟹，更凸顯了「海鮮」的主題，並讓版面更加豐富。

3. 利用明亮的對色配色，使得裝飾性雪花呼應主題之色調，加上飾框，使得有動態的畫面，亦有穩定的效果。

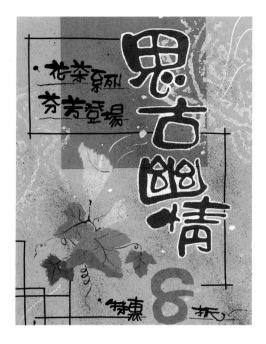

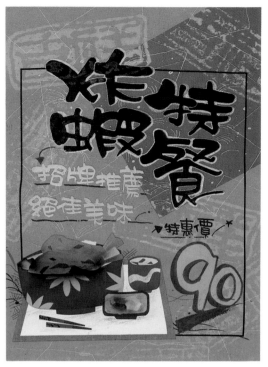

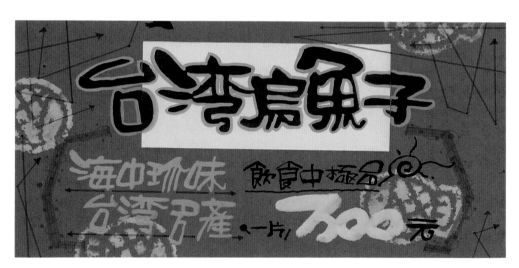

1. 運用類似色的壓印，加上棉紙撕貼，呼應主題「思古幽情」的感覺。

2. 利用精緻剪貼，加上色鉛筆來表現出明暗效果，使得畫面精緻並切合主題。

3. 其壓色塊是採獨立壓，讓整個視覺畫面很集中，加上壓印及輔助線來整合並增加其版面的律動性。

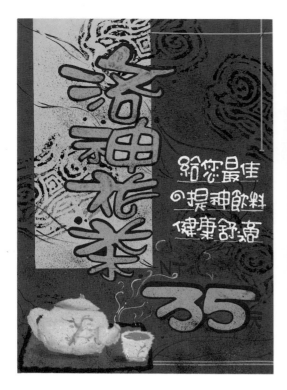

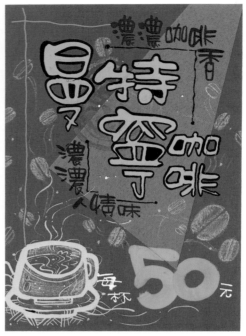

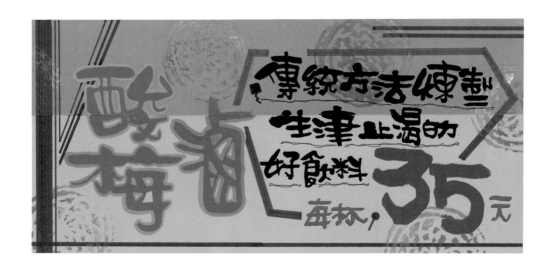

1. 利用棉紙撕貼，加上水彩渲染出獨特風格的花紋，使得插畫整體感覺頗清新高雅。

2. 利用跑滿版的咖啡豆來呼應主題，並加上鏤空廣告顏料的表現法，讓主題更豐富地呈現。

3. 很傳統的味道表現，莫過於壓印了！最簡便也是最有味道的表現手法。

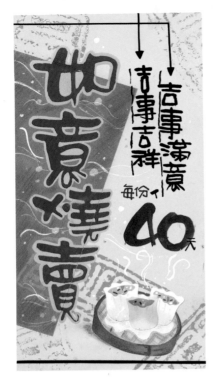

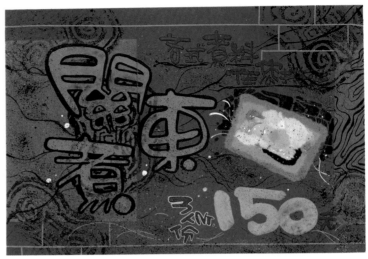

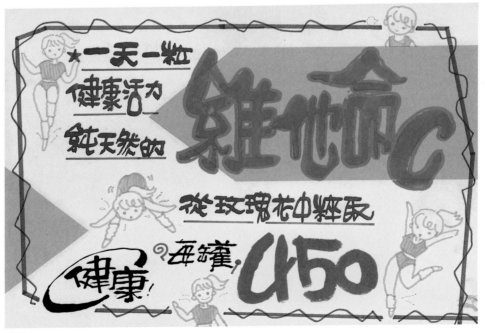

1. 壓印是一種很能活絡整個版面的技法加上精緻剪貼的燒賣，使得畫面更加豐富。

2. 壓對等的色塊讓畫面趨向穩定，加上寫意的細線條，使得海報精緻度提高。

3. 利用鏤空跑滿版的跳韻律舞女孩，增加海報的動感，並呼應內文的〞健康活力〞。

(4)價目表

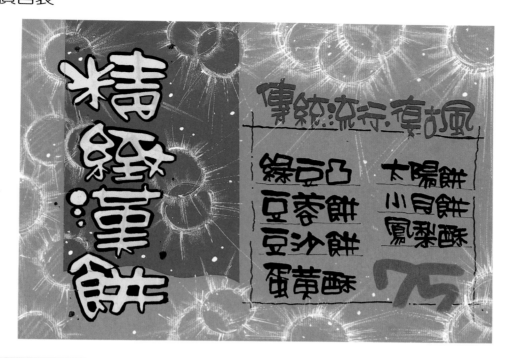

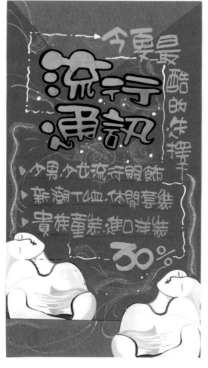

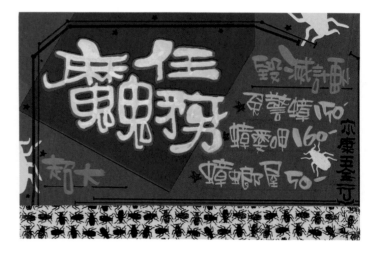

1. 跑滿版的底紋，是利用臘筆和立可白做出來的效果，讓畫面呈現不同風貌的表現手法。

2. 剪現成的圖片來做海報的裝飾，是一種簡易又能達到很好效果的表現手法，值得一試。

3. 利用影印法來做裝飾，不失是種快速的裝飾法，但注意的是影印底色須選明亮的顏色，才能切確凸顯畫面。

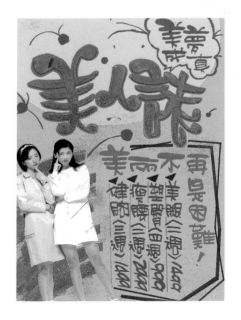

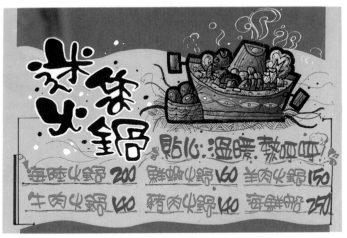

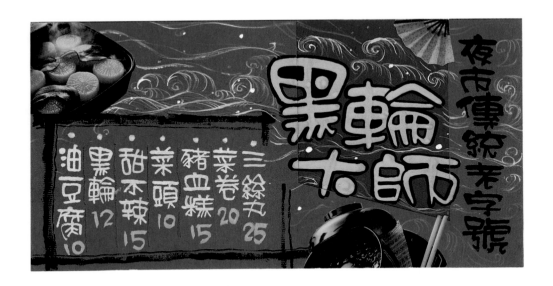

1. 其類似色的配色，讓人感到很清新，配合去背的圖片，更能呼應主題訴求。

2. 利用立可白加框來凸顯主標題，加上精緻的麥克筆上色法的圖片，使主題的質感提昇了起來。

3. 利用相關符合主題的圖片，來做為海報的裝飾，可增加海報的主題訴求，並加上細膩的海浪的線條，精緻版面。

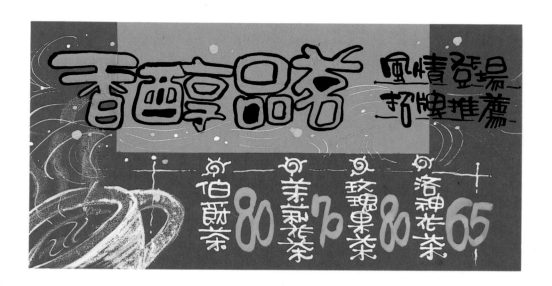

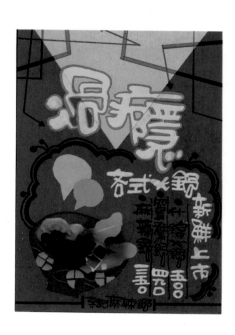

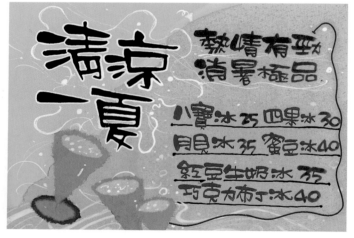

1. 在深色的底紙上，用立可白來書寫文案，是可多多加以運用的，加上用臘筆表現插圖，亦有不同風味。

2. 利用配色來呼應內文的〞麻辣鍋〞，使〞辣〞的意味更濃厚，加上豐富的精緻剪貼，連老饕都食指大動喔！

3. 配合主題，使用淺色調的配色，讓訴求表現上更為貼切。

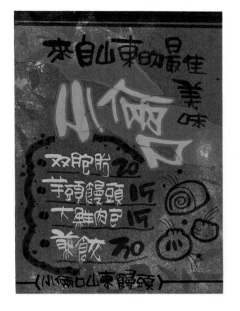

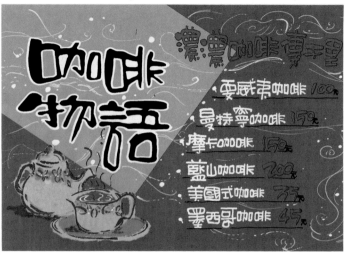

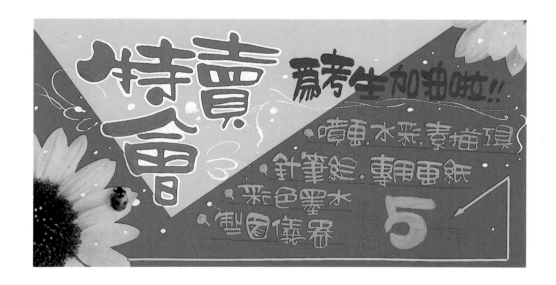

1. 主標題使用搶眼亮麗的顏色，讓主題明顯地表達出來，加上淡淡的混綠鏤空噴刷，使畫面更添寫意。

2. 棉紙撕貼加上寫意的顏料渲染出高雅脫俗的花紋，呈現出海報高級的一面。

3. 亮麗的配色，讓主題更為明顯活潑。

（5）海報

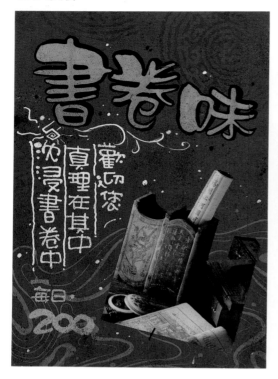

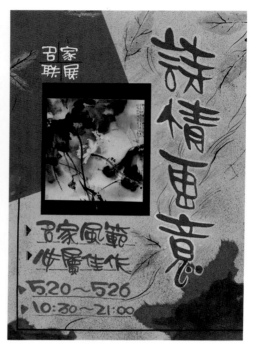

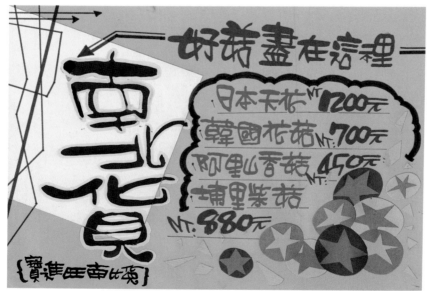

1. 壓印加上細膩的灰色底紋，使版面更豐富。
2. 棉紙撕貼壓色塊，加上利用葉片拓印，其葉脈的紋理，以及寫意的線條，更添海報不同風情。
3. 利用簡易造形剪貼來做表現，亦是一種頗不錯的表現方法。

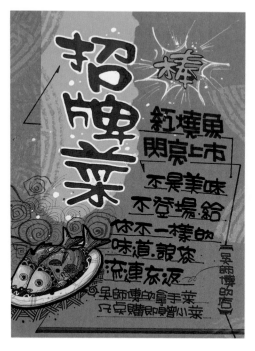

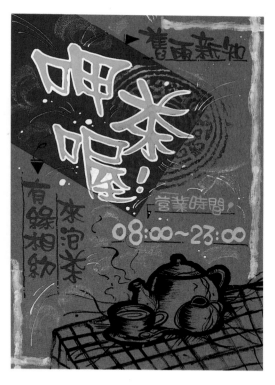

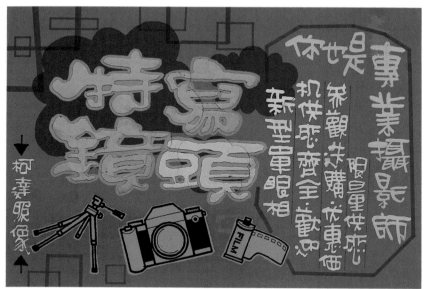

1. 利用麥克筆上色來繪製圖片，是提高海報精緻度的好法子。
2. 運用毛筆的飛白線條來表現出古樸的一面，加上壓印，使海報呈現不同韻味。
3. 影印圖片來裝飾海報，既快速又能達到一定水準的效果，是讀者可多加利用的技法。

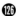

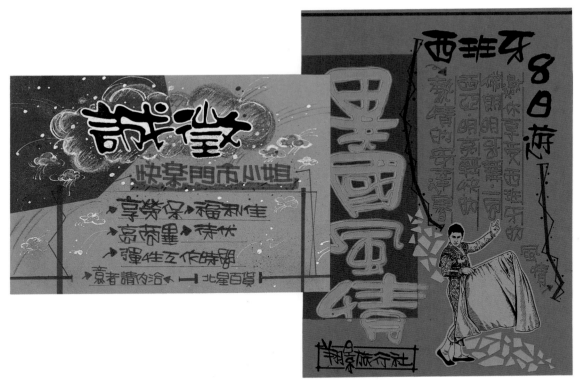

1. 利用臘筆配合立可白來裝飾並凸顯主題，讓人感到很活潑。
2. 影印法也可以用精細的圖片提高整體的質感。
3. 底色和主標題顏色採對比的配色，讓主題更為搶眼。

1　2

3

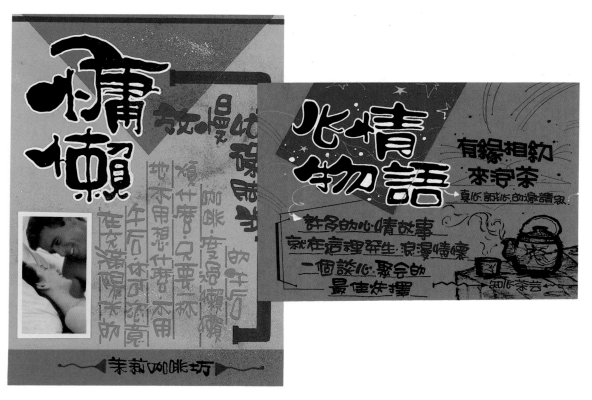

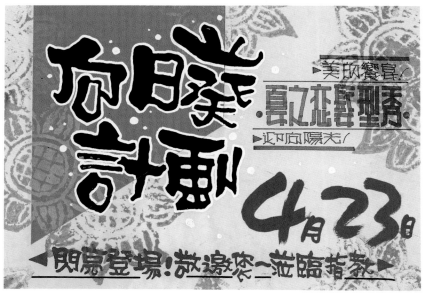

1. 主標題採第一筆字書寫，加上用立可白勾邊，讓主標題感覺很有個性，其對比色的噴刷效果更活絡了版面。
2. 其插圖運用毛筆所做出古樸的感覺，讓海報有另類的表達空間。
3. 壓印向日葵來呼應主題，其副標題用正字來書寫，讓人覺得比較正式。

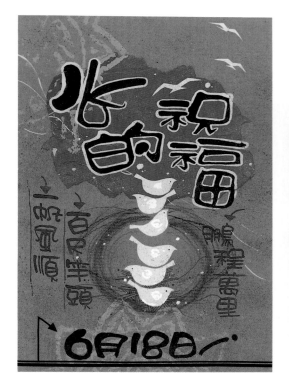

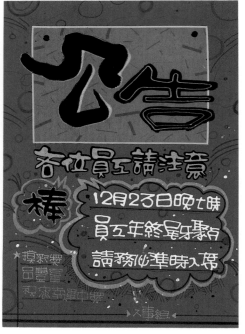

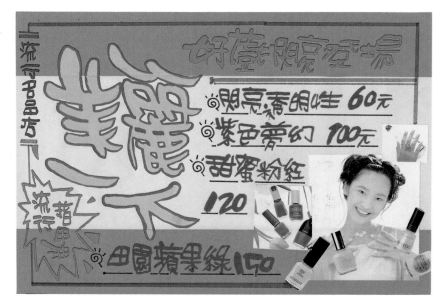

1. 利用簡單具象的剪貼，亦可達到很好的視覺效果唷！
2. 壓搶眼的對比色色塊，讓視覺效果集中，內文用立可白書寫在深色的底紙上很明顯。
3. 搶眼明亮輕快的配色，讓整個版面很清新。

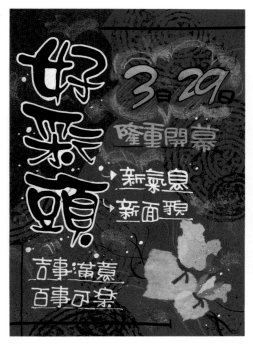

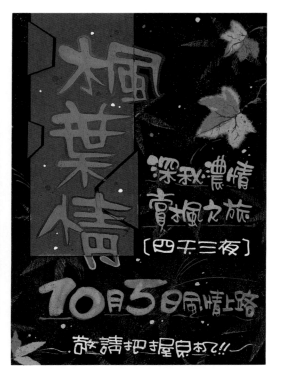

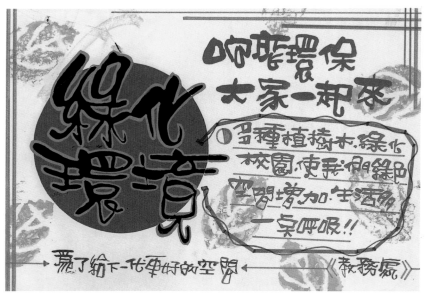

1. 應用噴刷加棉紙撕貼和變體字配合，感覺很傳統的中國味。
2. 在深色的底紙上用色鉛筆及棉紙撕貼做出滿版的楓葉，是另類的表現技法。
3. 利用壓印滿版的葉子來呼應主題。

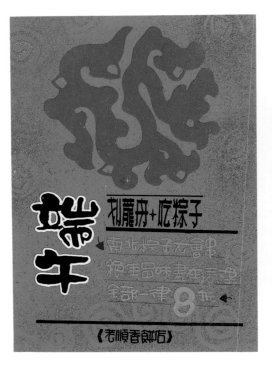

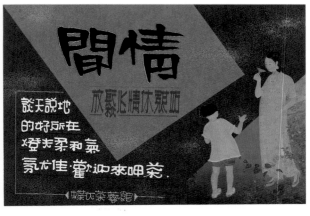

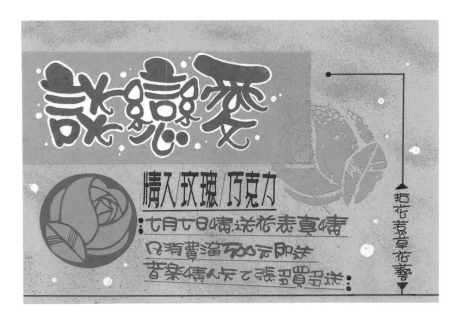

1. 可運用中國味的圖騰造形來壓色塊，加上以渦狀鏤空噴刷，呈現出海報的另一種風味。

2. 淡粉紅和淡粉紫搭配起來，有很不錯的效果，加上精緻的剪貼更貼切地點出甜蜜的主題。

3. 利用精緻適切的圖片來增添海報的韻味，並用噴刷來豐富版面。

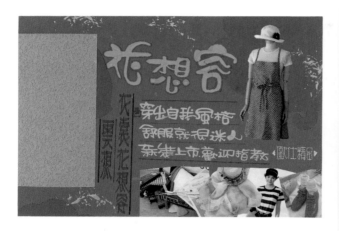

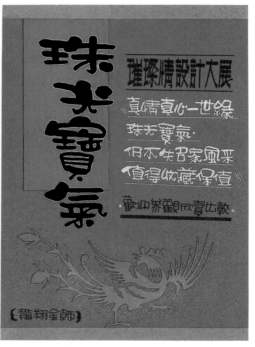

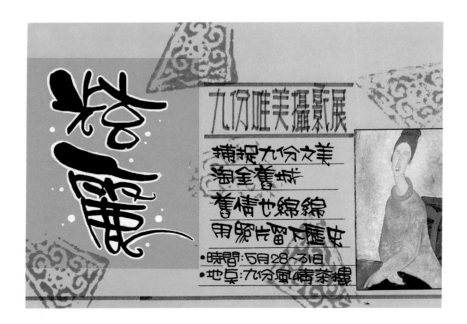

1. 利用金花紙壓色塊來提昇版面的精緻度,也可以用圖片、拼貼來豐富版面。
2. 精緻的紙雕加上順勢的噴刷,讓畫面很有動態。
3. 壓印,是一種能表現出律動的好方法。

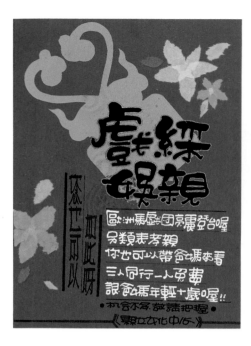

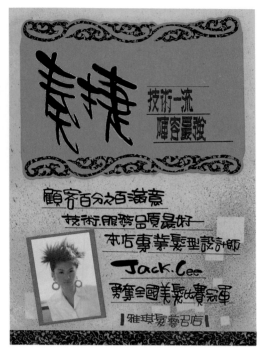

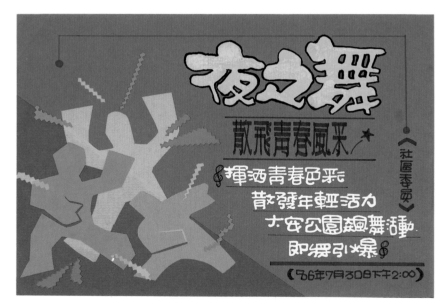

1. 主標題運用抖字來做表現，可用勾邊筆來加邊框增加主標的細膩度。

2. 利用方塊鏤空噴刷是很有韻味的技法。

3. 插圖的表現，也可以利用色彩鮮艷的卡典西德來表現，加上抽象的圖樣，讓版面很活潑。

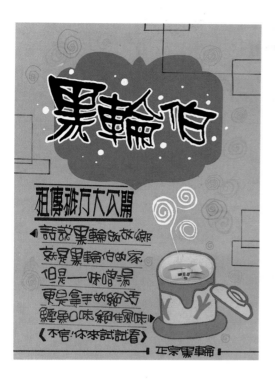

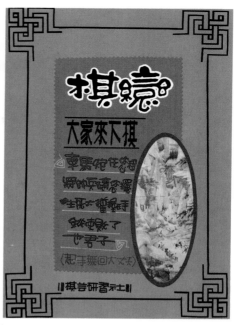

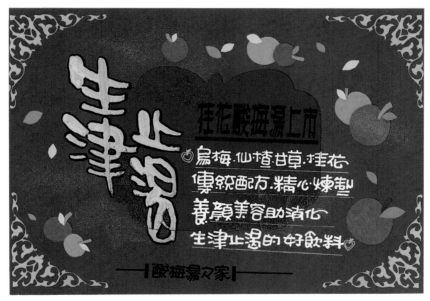

1. 精緻的剪貼，可讓人感美味可口。
2. 採居中編排，讓視覺焦點集中，長形橢圓的圖片更增加了海報的高
 級感。
3. 運用簡單造型的圖樣，讓版面更加活潑。

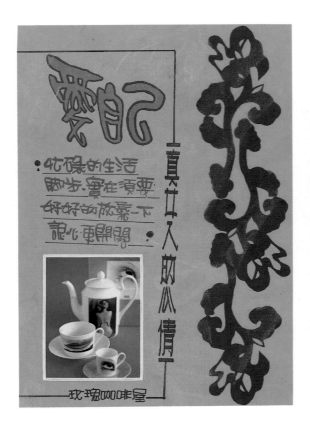

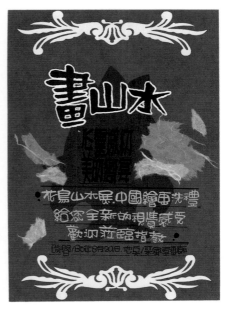

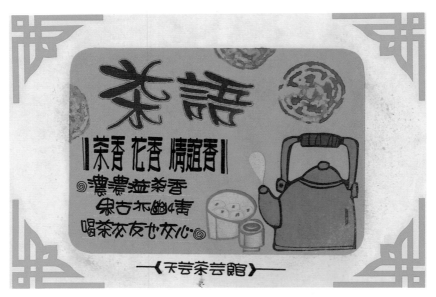

1. 精緻剪紙可以代替色塊，做更多變化表現，也可應用蠟筆在底紙做淡淡底紋的效果。

2. 寫意的棉紙撕貼，可以讓海報的意境提昇。

3. 壓印時，可以運用顏色漸層的感覺來做表現，再加上噴刷來整合畫面。

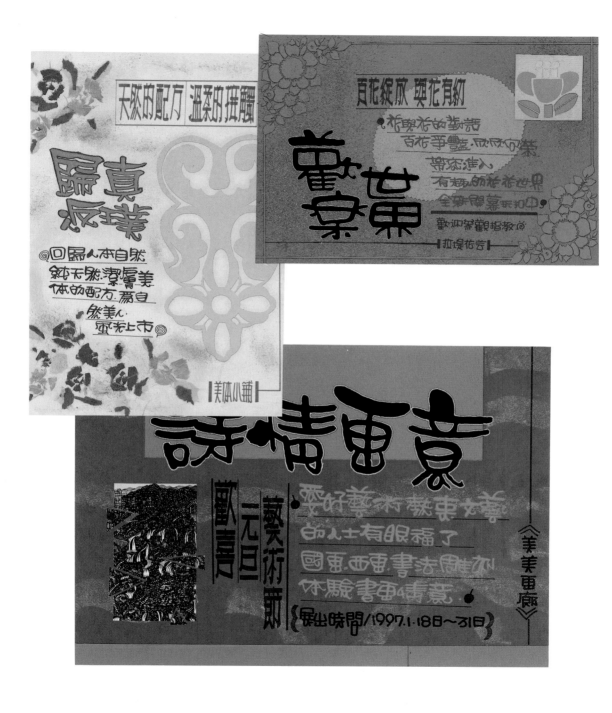

1. 棉紙撕貼，加上柔色噴刷、加上粉紅色的傳統造形剪紙讓人感覺很清新自然。

2. 細緻的花邊，加上類似色的噴刷在周圍，有一氣呵成的感覺。

3. 圖片採分割法，也是頗為精緻，加上採對比顏色配色，讓人感到很搶眼。

⑹印刷字體海報

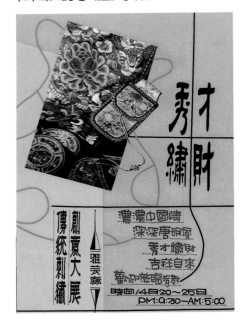

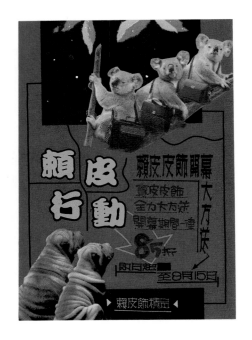

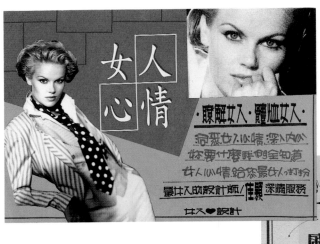

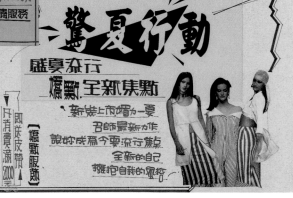

1. 充分運用不用粗線的線條，來加強畫面的效果，其線條可用轉彎膠帶來加以應用，既省時又簡便。

2. 採用兩組相關圖片來做呼應，可使主題更為明確，並使用轉彎膠帶來做畫面整合。

3. 轉彎膠帶也可運用在主標題的裝飾上，增加設計感。

4. 主標題用反差來做變化、配合圖片的動感，使海報更有韻味。

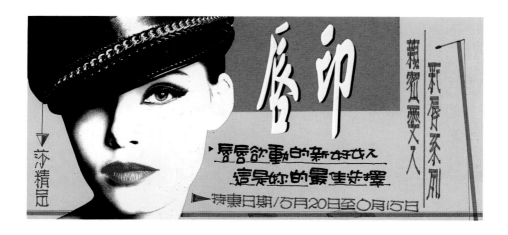

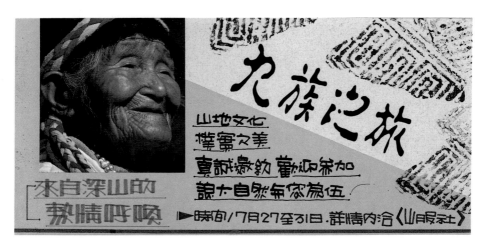

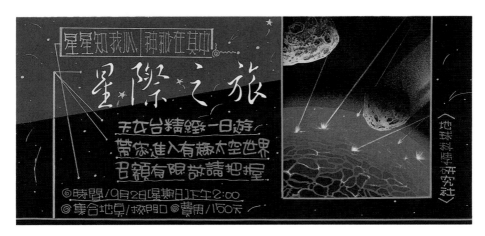

1. 選擇和圖片貼切的主題，來強調重點訴求。
2. 壓印的使用，可使畫面有古樸的意味，依屬性來做為裝飾的導向，是非常重要的。
3. 在深色的底紙上，須選擇比底紙淺的顏色來書寫，在廣告顏料的應用上，須調濃稠度高一點的顏色，才能蓋過底色。

1. 可利用線條來整合畫面，增加設計感。

2. 利用幾何圖形來作主標題單一色塊，和圖片位置的呼應效果，形成一幅穩定的視覺效果。

3. 在色塊裡採取英文字體加出血，使版面更為細膩。

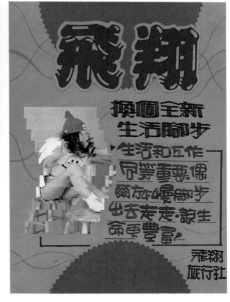

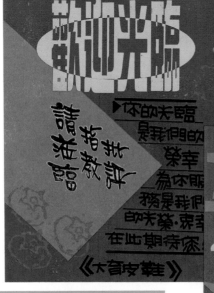

1. 可以利用方塊鏤空噴刷來活絡版面。
2. 圖片分割也是一種很好的表現手法。
3. 主標題可用橢圓來做反差效果。
4. 利用鮮艷卡典西德來做插圖,效果很好。
5. 海報採綠色色系,感覺很清爽。

㈡平筆字海報 (1)標價卡

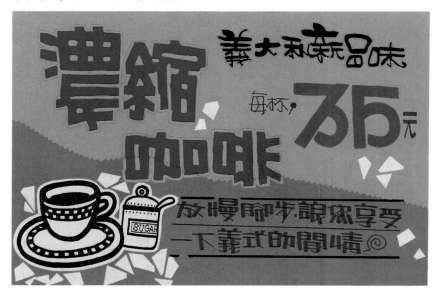

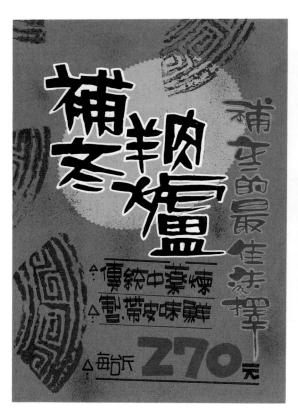

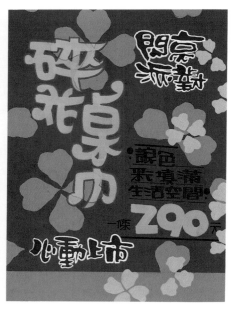

1. 亮橙色的配色應用在食品業，會讓人覺得很美味可口。
2. 配合主色調做壓印可以增加畫面的效果。
3. 滿版的碎花底紋讓畫面律動起來，並利用活潑的編排使版面更完整。

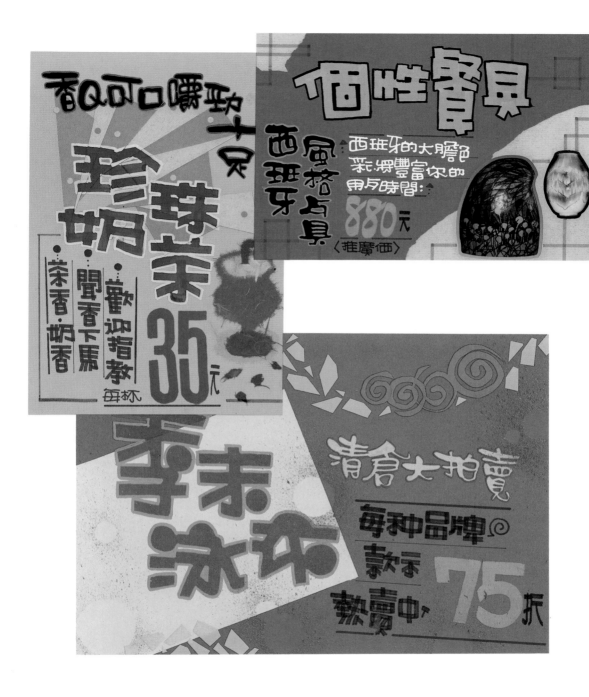

1. 分割壓的色塊讓畫面更加活潑生動。

2. 淺色的平筆字便加深色框可使主題跳出來。

3. 簡單的幾何圖形剪貼及噴刷給海報帶來另一種效果。

1 2

3

⑵價目表

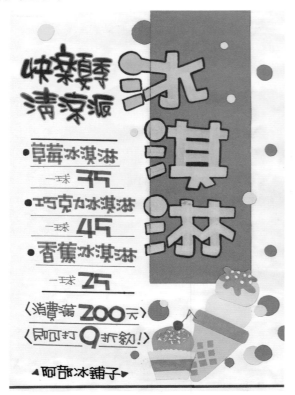

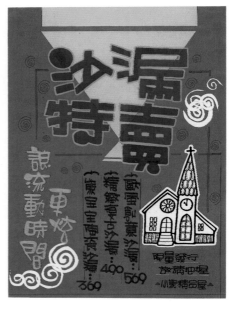

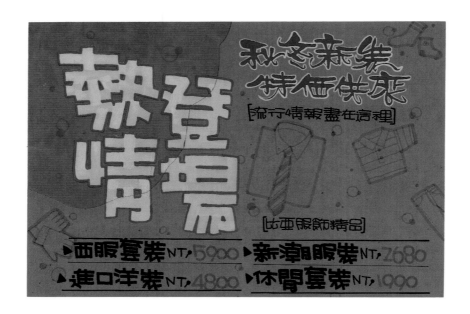

1.清新的配色及冰淇淋的精緻剪貼使畫面呈現夏天的清涼感。
2.深色字須用淺色勾邊是不可遺忘的重點。
3.利用雙頭筆三支筆的概念營造熱鬧氣氛的畫面。

1　2
3

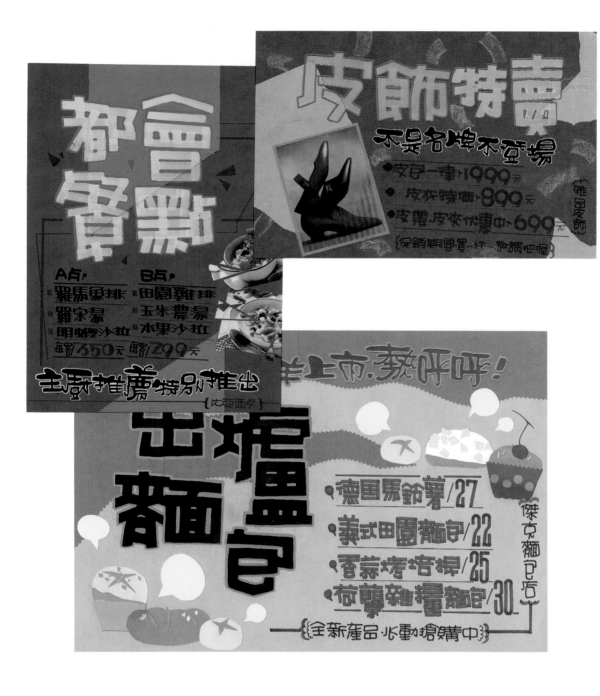

1. 利用線條的律動使畫面的完整性更強，但須注意不可與其他要素產生曖昧關係。
2. 利用無彩色配色的配色適合高級屬性的訴求及行業。
3. 呼應主題的精緻剪貼使海報訴求更有力。

(3)海報

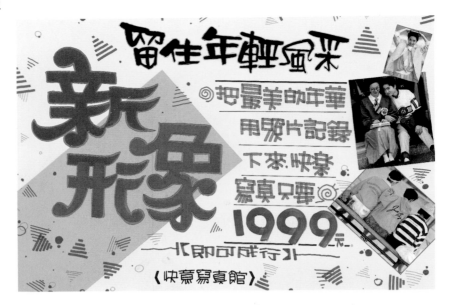

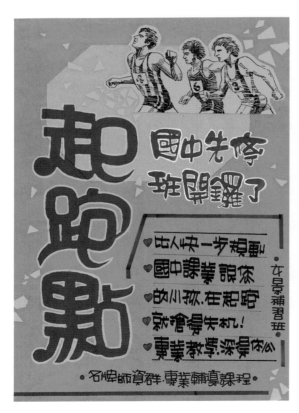

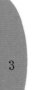

1. 圖片拼貼的技法善加利用亦可製造海報的動感。
2. 有色紙張影印法再以幾何圖形製造律動感，延伸海報的空間感。
3. 類似色的底紋俏皮又豐富了畫面，使海報更為活潑。

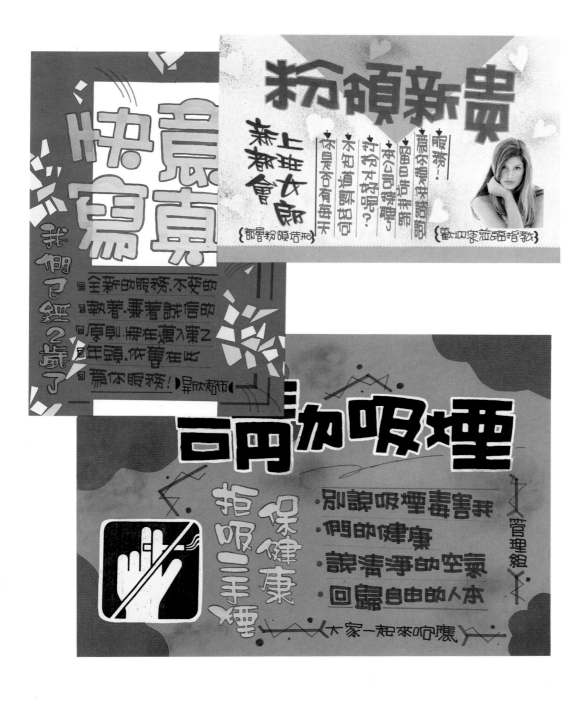

1. 和諧的配色容易給人耳目一新的感覺。
2. 平筆字的書寫原則與麥克筆相同，只要掌握其中的訣竅，相信書寫一手好字易如反掌。
3. 利用粉彩製造煙霧的效果延伸了視覺空間。

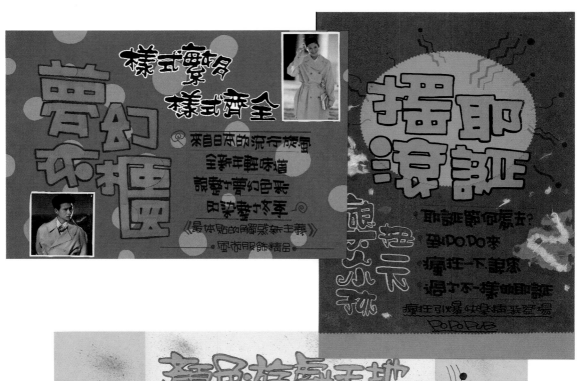

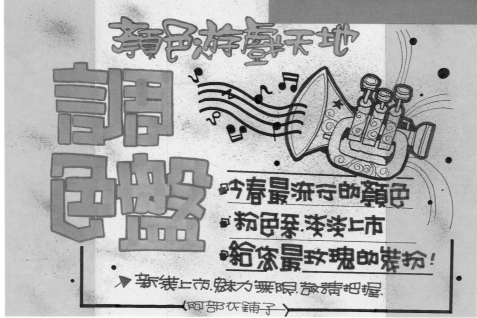

1. 海報的編排要素都是構成一個完整版面不可或缺的要素，缺一不可。
2. 利用撕貼的聖誕樹使畫面更為完整，增加聖誕氣氛。
3. 斷字的主標題給人資訊的現代感。

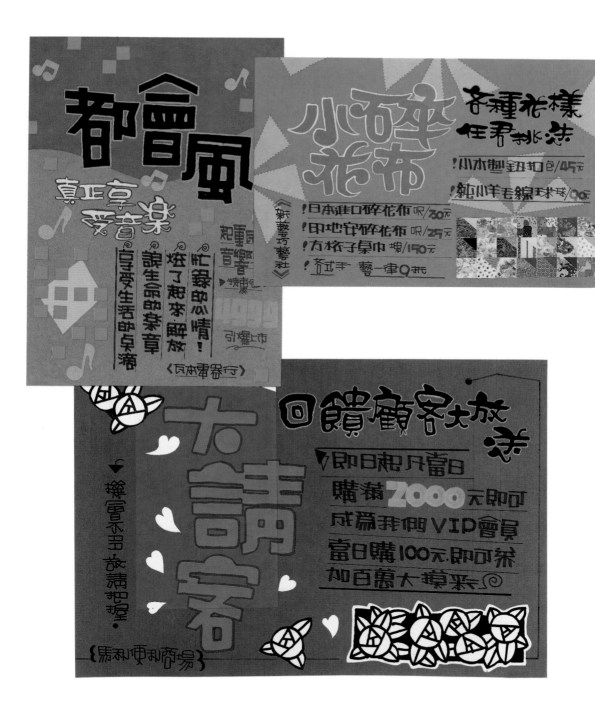

1. 利用幾何圖案和簡單的造型圖案營造俐落簡潔的現代感。
2. 多蒐集小張的圖片亦可拼貼出一張完整的圖片哦！
3. 海報是傳達資訊最方便的促銷工具，善加利用將會是您促銷的最佳戰友。

1　2

3

㈢仿宋體海報

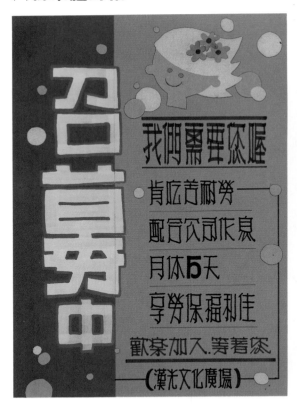

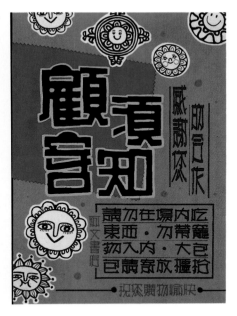

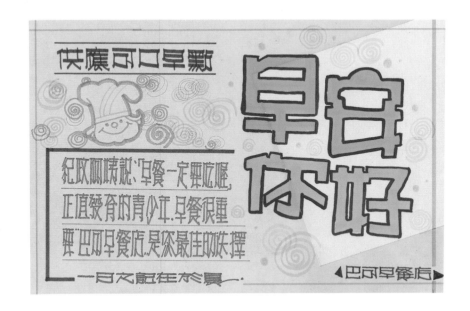

1. 黃金分割壓色塊的比例是視覺上最舒服的比例。
2. 活潑可愛的圖案為畫面增加了許多趣味感及律動性,是製作海報上常運用的手法。
3. 合適的飾框有穩定畫面、提示重點的作用。

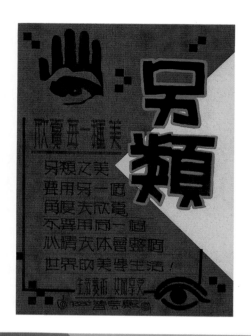

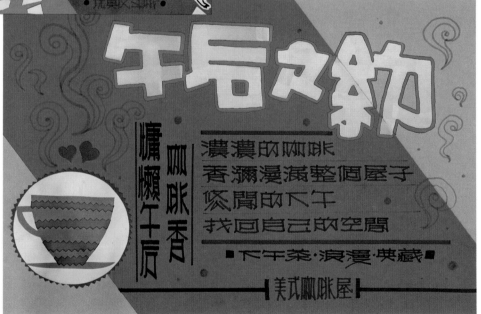

1.仿宋體字的書寫增加了畫面的細膩度。
2.剪影的效果使海報給人帶來現代感。
3.簡單的剪貼加上花紋的繪製,增加了畫面的趣味感。

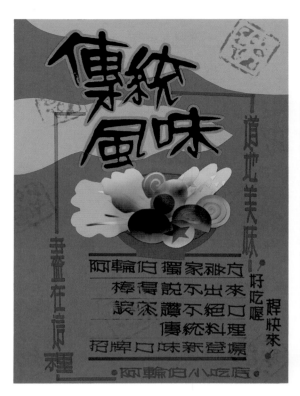

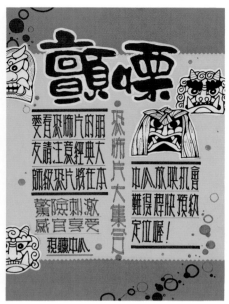

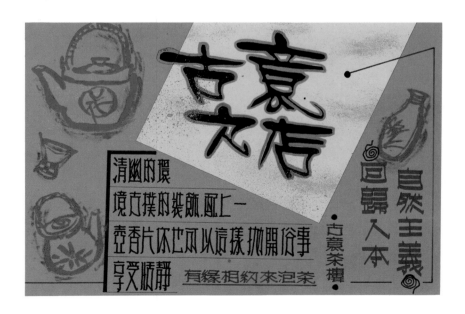

1. 精細的剪貼讓海報的細膩度提昇許多。

2. 抖字的主標題書寫時要注意讓字形有「抖」的動感出現。

3. 畫上寫意的插圖讓畫面更添古意,最後再以噴刷做最後的整合,提昇意境。

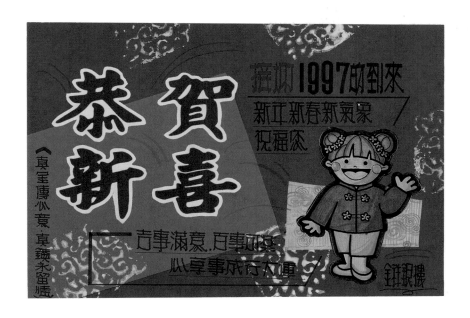

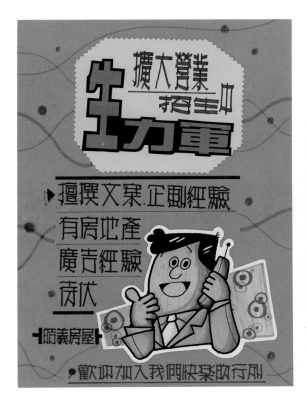

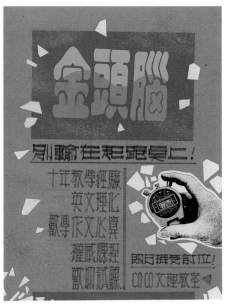

1. 利用麥克筆上色的插圖於色底海報上效果也不錯。

2. 將字形拉長壓扁增加了畫面之律動感。

3. 選擇合適主題的主標題字形及插圖將會使海報更加出色。

1

2　3

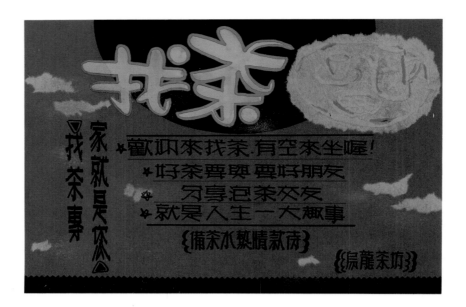

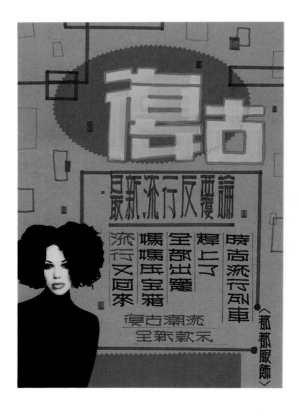

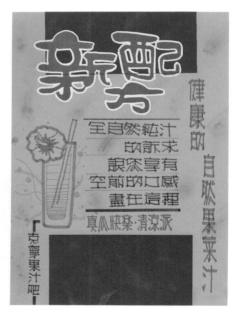

1. 棉紙撕貼讓意境更為深遠，再加上噴刷使海報更為細膩。
2. 利用線條的動感增加畫面之律動。
3. 類似色配色給人柔和自然之感覺，再加上粉彩之點綴，使畫面更完
 整。

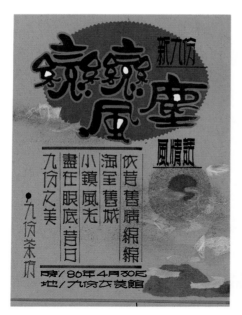

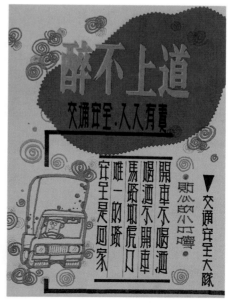

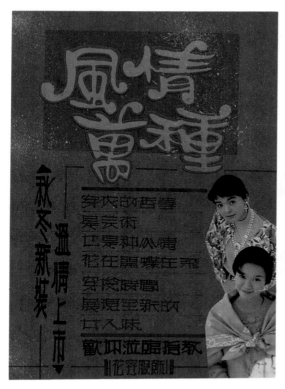

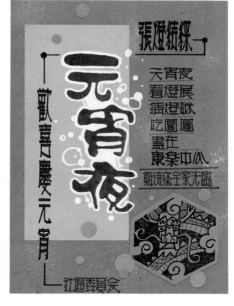

1. 撕貼及噴刷試圖營造出夕陽西下的感覺。

2. 魁角字給人花俏的感覺適合較具女人味的海報。

3. 活潑的編排讓海報更具多樣性，善加利用編排形式可使發揮空間增大。

4. 活潑的底紋使畫面更加的生動靈活。

㈣印刷字體海報

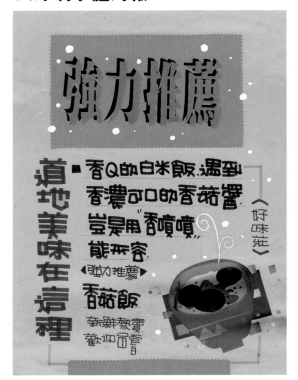

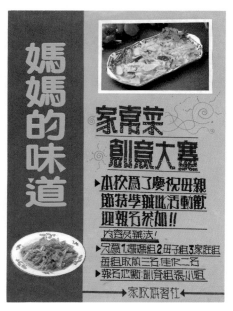

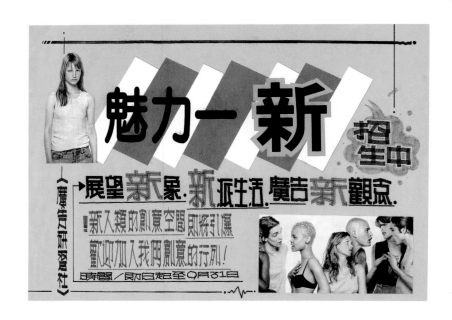

1. 利用精緻剪貼為插圖讓海報生動起來。
2. 主標題利用合成文字讓字形有與眾不同的感覺。
3. 選擇圖片可依海報的屬性來選擇，以突顯訴求。

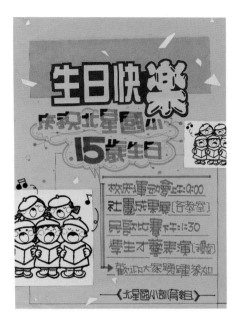

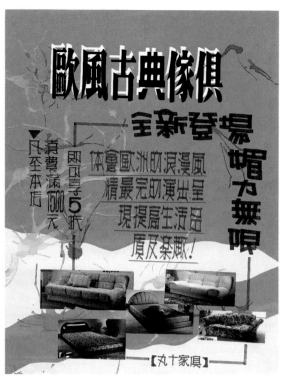

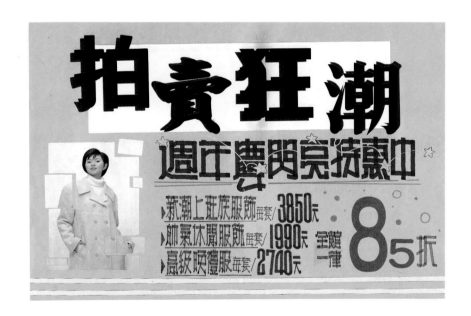

1. 印刷字體的海報讓版面更精緻，有色紙張影印則是既快又好用的插圖技法。

2. 吹畫及較寫意的色塊可增添版面的趣味性及精緻感。

3. 除了應用印刷字體精緻畫面外，也可利用圖片來強調主題。

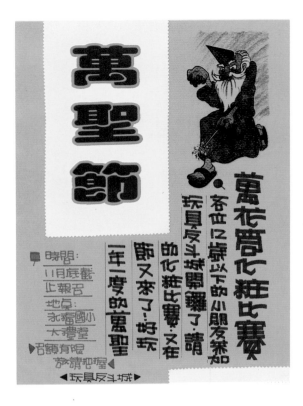

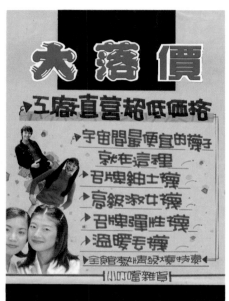

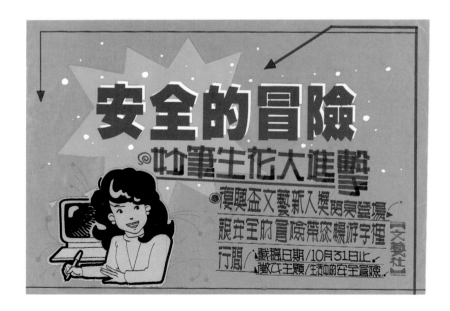

1. 利用影印法及蠟筆做背景，給人一種魔幻的感覺。
2. 人物圖片的拼貼技法可以使版面活潑不呆版，些許的背景裝點使其更具空間感。
3. 印刷字體當主標題顯示出正式且慎重的感覺，外框則有引導視覺的作用。

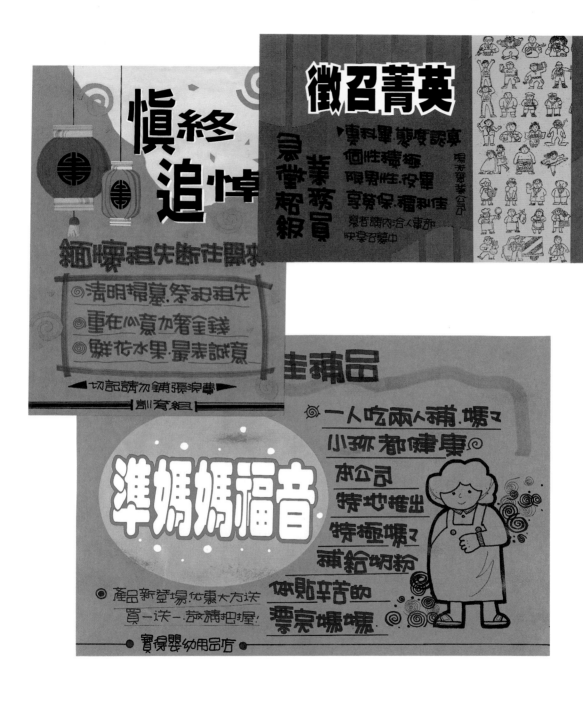

1. 利用簡易的剪貼風格使主題更明確，讓海報更具中國味。
2. 特殊形狀的呼應色塊讓海報一開始便較具變化，再配合大面積的有色紙張影印，使畫面更完整。
3. 利用獨立壓色塊決定主標題的位置。

1 2

3

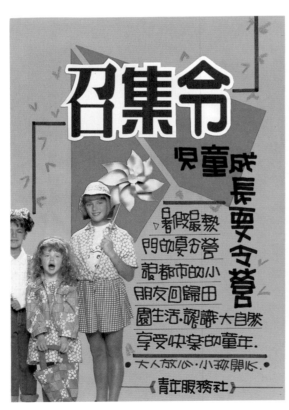

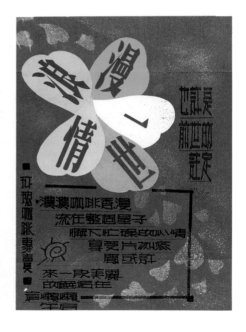

1. 在深色紙張上用立可白書寫給人很明亮的感覺。

2. 圖片去背及蠟筆點綴為海報增添活潑樸拙的氣息。

3. 特殊的主標題編排加上新型粉色的噴刷給海報帶來另一種浪漫情懷。

1

2　3

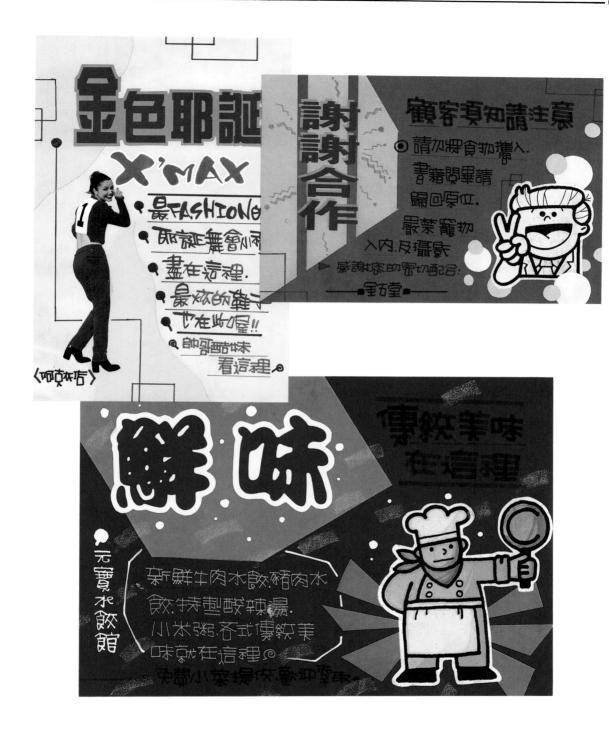

1. 壓色塊是做一張色底海報的第一個步驟，其配色便決定整張海報的取向。

2. 利用線條坐最後的整合可使畫面更為完整。

3. 銀色勾邊筆在深色紙張上書寫給人較為細膩的感覺。

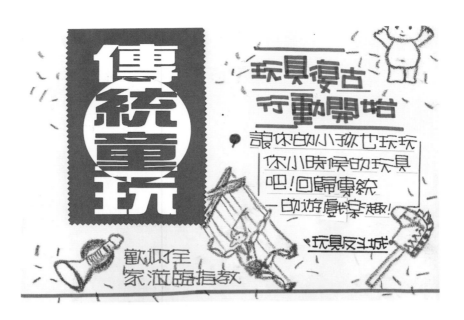

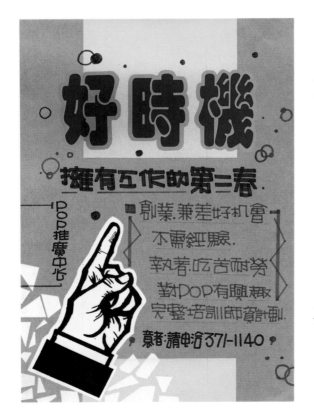

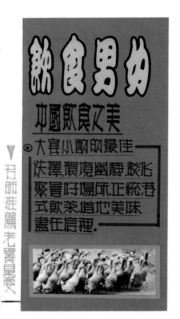

1. 主標題用高反差的裝飾法較為特別，而樸拙的蠟筆底紋又給畫面帶來另一種感覺。

2. 若善加利用快刀斬亂麻為插圖的背景，可適時的增加海報的動感。

3. 無彩色配色的黃金分割壓較適合高級海報的走向。

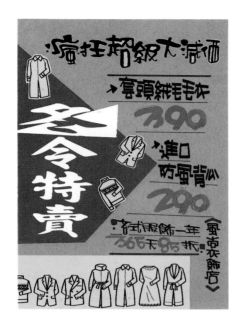

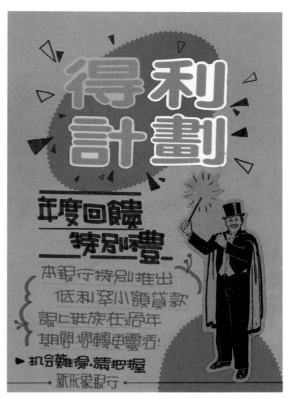

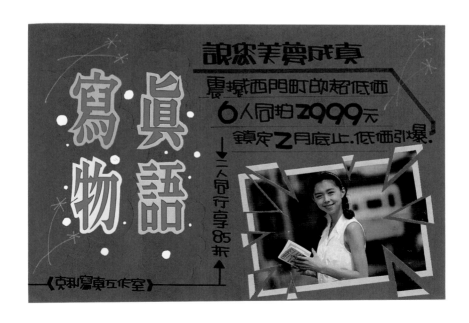

1. 有色紙張影印法善加利用亦有其特殊的風格呈現。
2. 主標題的變化選擇換色加外框，使主題俏皮而不至過於混亂。
3. 角版圖片並分割是圖片應用的另一法寶。

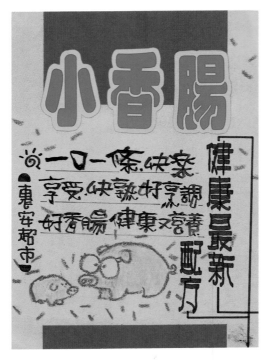

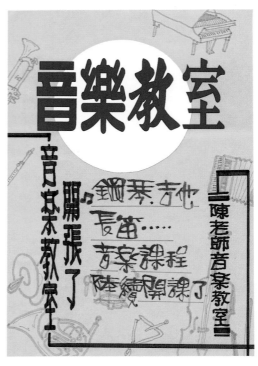

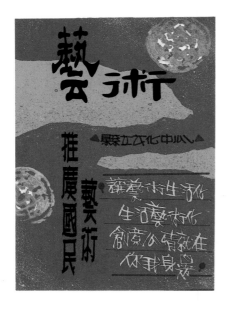

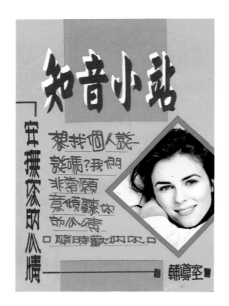

1.俏皮的圖案以蠟筆來表現使畫面呈現了可愛活潑的感覺。

2.主標題選擇了換字體的變化時便不適宜再做其它裝飾,以免使畫面過於凌亂。

3.中國毛筆字拉長壓扁的變化組合便可讓海報帶有古意。

4.類似色配色給人柔和舒服的感覺。

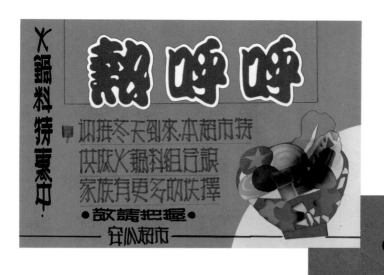

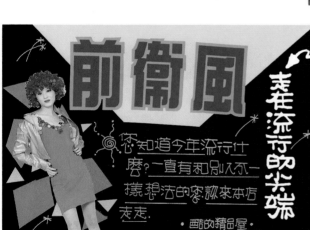

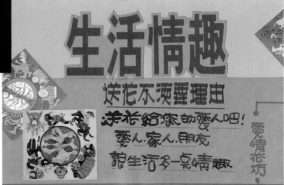

1. 精細的剪貼讓畫面感覺更為細緻。

2. 簡單的鞭炮剪貼讓中國氣息更加濃厚。

3. 利用銀色勾邊筆及立可白書寫給畫面帶來現代感。

4. 圖片拼貼的技法善加利用，是您製作海報的一項利器。

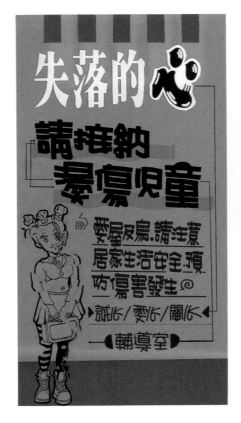

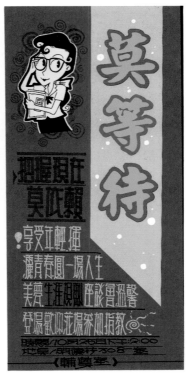

1. 插圖的分割法帶來海報強烈的趣味感。

2. 有色紙張影印稿也能當作裝飾插圖。

3. 選擇圖片可以考慮方向性及視覺引導引導閱讀順序。

1　2

3

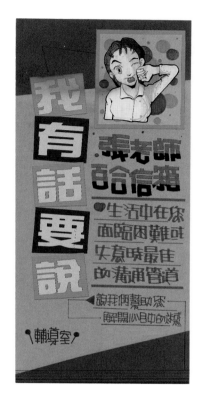

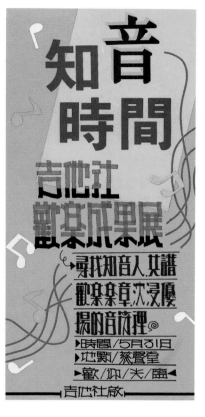

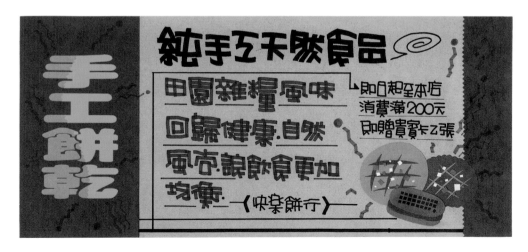

1. 利用色塊裝飾主標題使表達空間更明顯。
2. 可應用簡單卻符合主題的造型圖案來點綴畫面，精緻整個版面。
3. 分割法裝飾的主標題及餅乾的剪貼，使海報給人可愛的感覺。

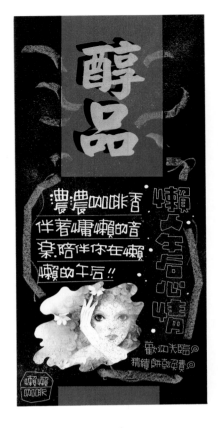

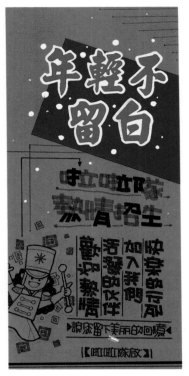

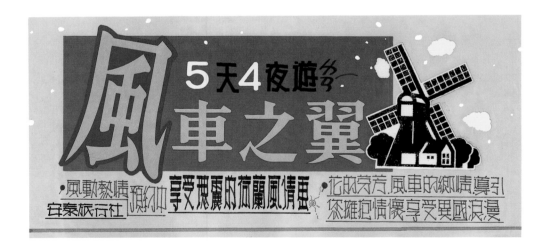

1. 利用噴刷及插圖營造出悠閒夢幻的感覺。

2. 影印插圖使用時注意背景的表現空間。

3. 此張海報是採大小印刷字體作變化,並搭配影印插圖。

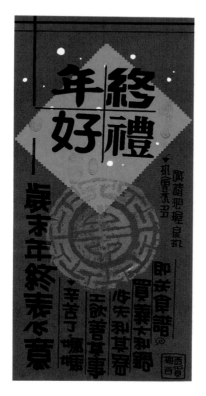

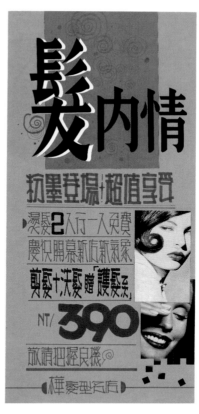

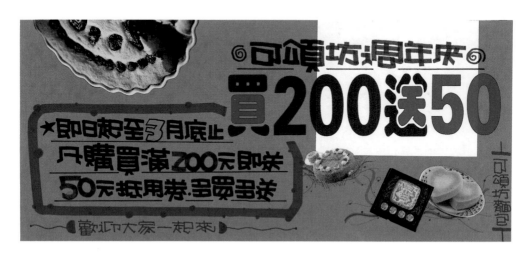

1. 喜氣的配色配合圖案壓印使中國味完整的呈現，給人傳統的感覺。
2. 圖片分割法更能表達出畫面的活潑性。
3. 主標題採印刷字體可使海報更具說服力。

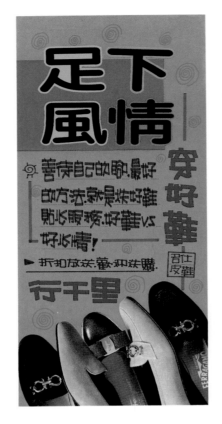

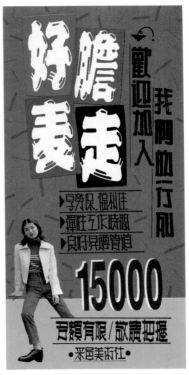

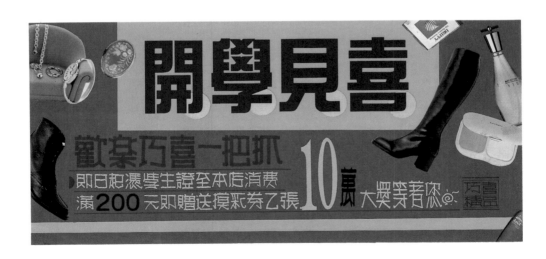

1. 圖片去背兼出血也是圖片應用的技法之一。

2. 要使畫面更精緻的方法之一便是在製作主標題及強調重點時，使用印刷字體。

3. 在深色紙張上用銀色勾邊筆書寫會有精緻的感覺。

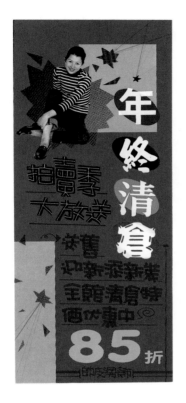

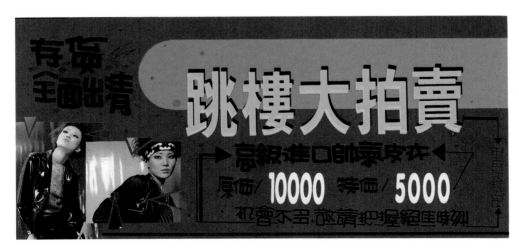

1. 印刷字體電腦割字有很多字體可以選擇，可依讀者需要選擇。

2. 運用印刷字體為海報主標題使海報更為精緻。

3. 利用圖片拼貼及分割使畫面更為完整。

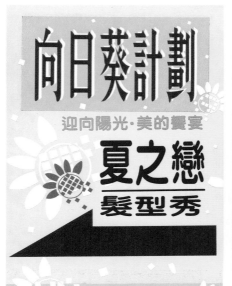

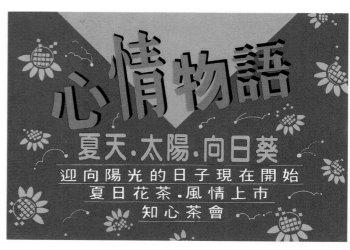

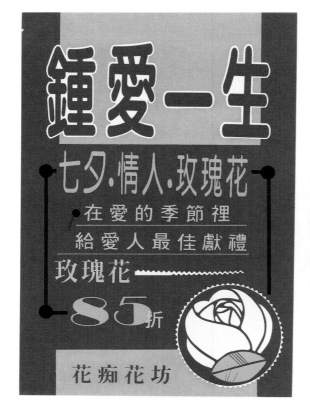

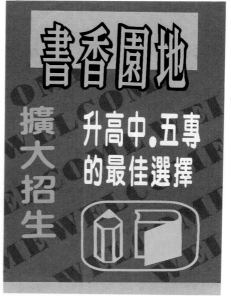

1. 印刷字體的POP指示牌擺脫了手繪模式，是走向精緻海報的表現風格。

2. 利用向日葵的圖案跑滿版使畫面更為精緻。

3. 運用各種不同的字形加以搭配與設計增大了海報的設計空間。

4. 善加利用印刷字體可使海報製作空間更寬廣

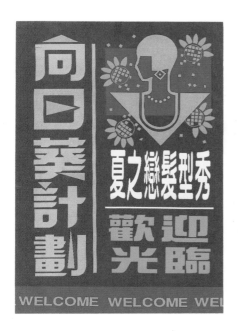

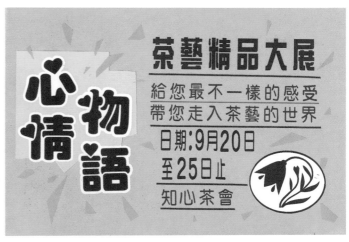

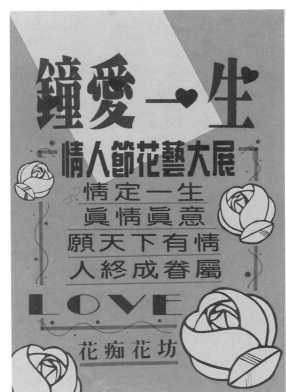

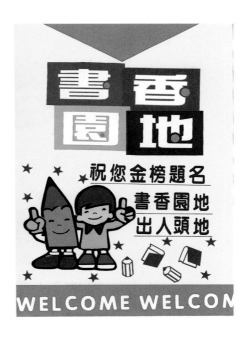

1. 合成文字的形象POP海報將字體獨特的風格塑造出來是一種多變求新的字體表現空間。
2. 合成文字可讓更多的字形情感完全呈現出來。
3. 配合主題做適當的增加與破壞可使主題更為符合。
4. 應用POP字體及印刷字體轉換使海報更活潑。

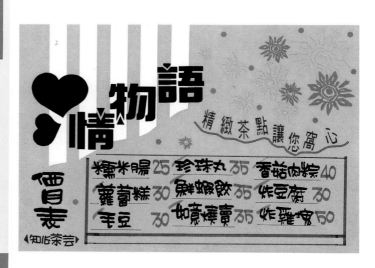

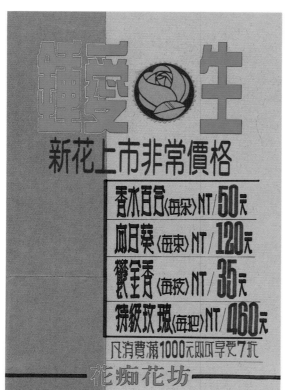

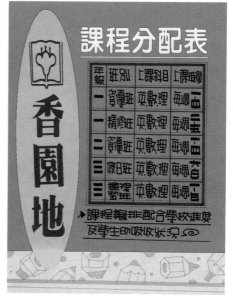

1. 字圖融合的節目表將字體應用適合的圖案來做更替，除了增加字體的可塑性並可更具可看性。

2. 利用圖案加以傳送字形的感情是最直接的表現手法。

3. 當文字加入適當訴求的圖案可讓字體多樣化且具生命力。

4. 字圖融合給予人較有設計感的感覺。

1. 字圖裝飾的公告欄設計除了可應用在一般的海報上外，還可延伸至室內佈置的設計。
2. 字圖裝飾可將字形作破壞或裝飾，可運用在各式佈置的版面上，讓版面更生動。
3. 版面的構成除了字體表現外，飾框及裝飾圖案的應用也是很重要。
4. 字圖裝飾可使版面更為活潑。

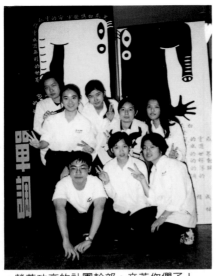

・勞苦功高的社團幹部，辛苦你們了！

校園活動CI簡介

演出單位：德明商專廣告研習社
指導單位：POP推廣中心
展出主題：校慶成果展
〈活動CI及徵人海報〉

　　為了推廣POP廣告，深入校園是屬於札根的作法，因此本推廣中心秉持著專業的技術及誠懇的心，傳達正確的POP新觀念。擔任德明商專指導老師二年來，與這群廣告藝術的愛好者愉快的相處，相輔相成教學相長，共同為社團經營美好的未來。提供所有的社員皆能花少許的時間，有培養第二專長的机會，讓生活更加美好。

■商標　　■標準字‥中文
單調
■標準字‥英文
monotonous
■標準色

校慶成果展執行流程

時間 ＼ 內容	執行工作	參加人員
上學期	課程問卷調查	所有社員
上學期	決定課程及上課內容	所有社員
暑假	幹部會議(一)決定展出日期	所有幹部
暑假	幹部會議(二)決定展出內容	老師、所有幹部
下學期<1>	招生、推廣	所有幹部
下學期<2>	上課(作業製作)	老師、所有社員
下學期<3>	成果展活動CI規劃	老師、所有幹部
下學期<4>	審核展出作品	老師、所有社員
下學期<5>	成果展活動CI製作(宣傳)	老師、所有幹部
下學期<6>	場佈	所有社員
下學期<7>	成果展	所有社員
下學期<8>	檢討	所有社員

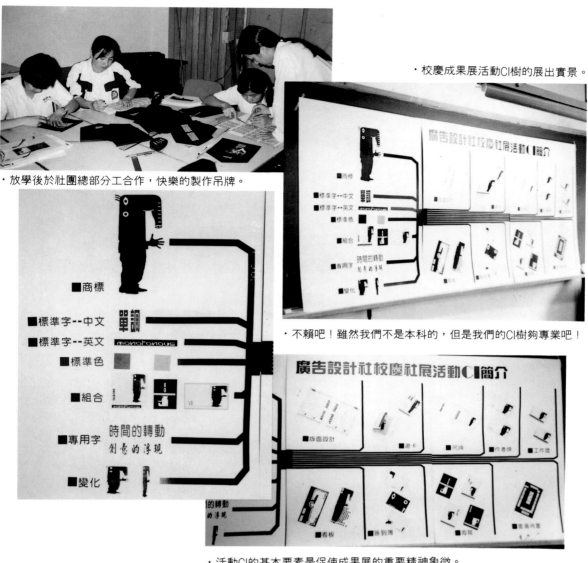

・校慶成果展活動CI樹的展出實景。

・放學後於社團總部分工合作，快樂的製作吊牌。

・不賴吧！雖然我們不是本科的，但是我們的CI樹夠專業吧！

・活動CI的基本要素是促使成果展的重要精神象微。

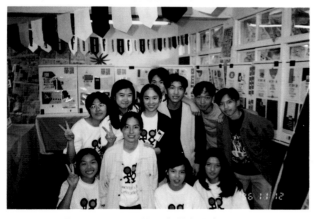

・辛苦了將盡二個多月，終於順利展出了！

・製作活動CI的邀請卡。

・我們的邀請卡夠炫吧！

・這是宣傳海報，雖然色彩真單調但極具設計味。

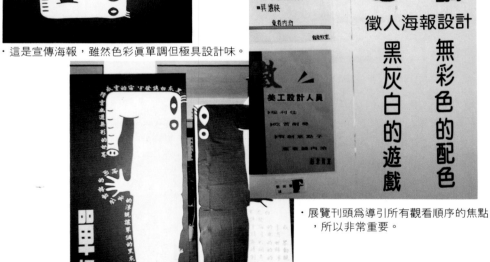

・展覽刊頭為導引所有觀看順序的焦點，所以非常重要。

・宣傳看板是此次展覽最具看頭的宣傳媒體，正點吧！

· 吊牌是活絡會場不可或缺的
　宣傳品。

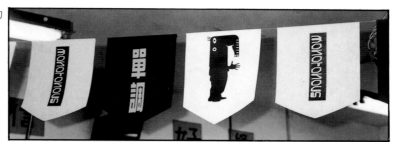

· 展出版面的規劃是整合作品
　的規律性，提昇作品的精緻
　度。

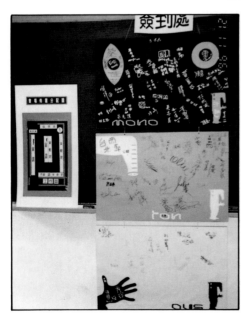

· 有趣活潑的簽到簿，得到很多人的好評。
　左方為展出規劃平面圖。

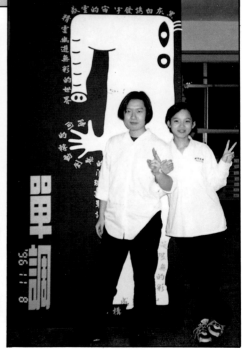

· 這是我倆的傑作，雖然辛苦但很有成就感喔！

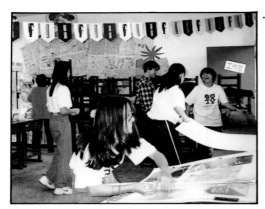

・大家一起來佈置〈快樂的工作情形〉

・吊牌與展出版面的整體感。

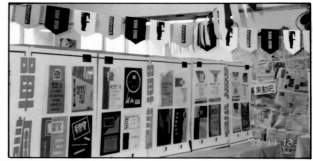

・精心佈置所陳列出完整的展示效果。

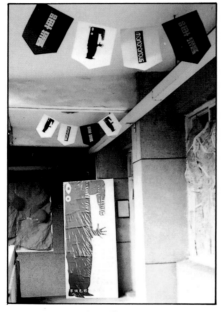

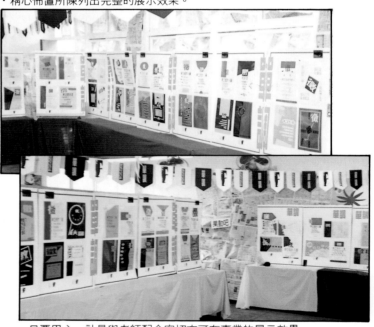

・室外展出陳列的效果。

・只要用心，社員與老師配合密切亦可有專業的展示效果。

・優秀作品範例介紹：

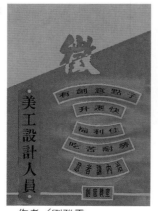

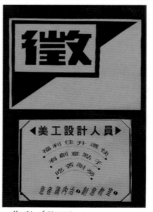

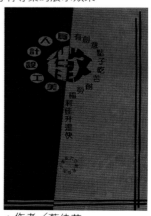

・作者／劉雅雯

・作者／黃巧如

・作者／蔡佳茹

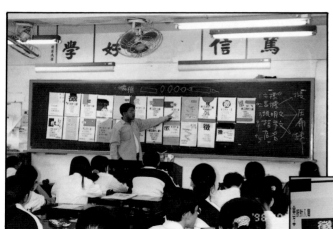

・展出前上課的情形。〈作品解說與評鑑〉

・展出內容上方為手繪高級POP海報，
　下圖為設計POP。

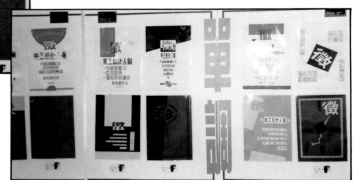

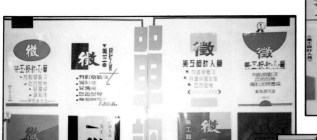

・展出的目的是為提昇校園POP的水準。

・其展示的效果皆可應用賽璐片而增加其展示精緻度。

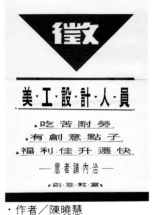

・作者／陳曉慧

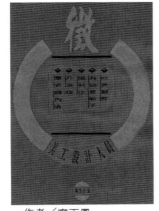

・作者／廖天鳳

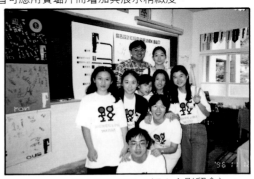

・終於畫下一個完美的句點〈師生合影留念〉。

學習POP・快樂DIY
挑戰廣告・挑戰自己

● 如果你是社團文宣

　　渴望快樂DIY，這裡讓你成爲社團POP高手。

● 如果你是店頭老闆

　　缺乏佈置賣場的能力，這裡讓你輕鬆學會POP促銷。

● 如你是企劃人員

　　希望有創意POP素養，這裡讓你培養更多專長

　　● 如果你什麼都不是

　　　這裡歡迎有興趣的你

　　隨時來串門子，備茶水

　　款待。

精緻手繪POP廣告系列叢書
作者 簡仁吉
率領專業師資群
爲你服務

變體字班隆重登場

字體班、海報班、插畫班、設計班熱情招生中。

　新班陸續開課，歡迎簡章備索。

POP字學系列

專業引爆 · 全新登場

NEW OPEN

北星信譽推薦
必屬教學好書

① POP正體字學

字學公式、書寫口訣、變化、技巧、
最有系統的規劃、輕鬆易學、健康成
為POP高手

② POP個性字學

字學公式、字形裝飾、各式花樣字、
疊字介紹、編排與構成，延伸POP的
創意空間

③ POP變體字學〈基礎篇〉

筆尖字、筆肚字、書寫技巧、各種寫
意作品介紹〈書籤裱畫、標語、海報〉

◀ 定價450元 ▶

全國第一套有系統易學的POP字體叢書

新形象出版事業有限公司

北縣中和市中和路322號8F之1／TEL：（02）920-7133／FAX：（02）929-0713／郵撥：0510716-5 陳偉賢

總代理／北星圖書公司

北縣永和市中正路391巷2號8F／TEL：（02）922-9000／FAX：（02）922-9041／郵撥：0544500 北星圖書帳戶
門市部：台北縣永和市中正路498號／TEL：（02）928-3810

精緻手繪POP叢書目錄

POINT OF PURCHASE

北星信譽推薦・必備教學好書

日本美術學員的最佳教材

鉛筆畫技法　　粉彩筆畫技法　　沾水筆・彩色墨水技法　　野外寫生技法　　油畫質感表現技法

定價／350元　　定價／450元　　定價／450元　　定價／400元　　定價／450元

循序漸進的藝術學園；美術繪畫叢書

實用繪畫範本　　粉彩畫技法　　油畫基礎畫法　　水彩技法圖解

定價／450元　　定價／450元　　定價／450元　　定價／450元

最佳工具書

・本書內容有標準大綱編字、基礎素
　描構成、作品參考等三大類；並可
　銜接平面設計課程，是從事美術、
　設計類科學生最佳的工具書。
　編著／葉田園　　定價／350元

POP 海報秘笈

（綜合海報篇）

定價：450元

出 版 者：新形象出版事業有限公司
負 責 人：陳偉賢
地　　　址：台北縣中和市中正路322號8Ｆ之1
電　　　話：9207133・9278446
Ｆ　Ａ　Ｘ：9290713

編 著 者：簡仁吉
發 行 人：顏義勇
總 策 劃：陳偉昭
美術設計：黃翰寶、張斐萍、簡麗華、李佳穎
美術企劃：黃翰寶、張斐萍、簡麗華、李佳穎

總 代 理：北星圖書事業股份有限公司
地　　　址：永和市中正路462號5F
門　　　市：北星圖書事業股份有限公司
地　　　址：永和中正路498號
電　　　話：9229000（代表）
Ｆ　Ａ　Ｘ：9229041
郵　　　撥：0544500-7北星圖書帳戶
印 刷 所：利林印刷股份有限公司

行政院新聞局出版事業登記證／局版台業字第3928號
經濟部公司執／76建三辛字第21473號

2004年3月

國家圖書館出版品編目資料

POP海報祕笈. 綜合海報篇／簡仁吉編著. --
　第一版. --臺北縣中和市：新形象，1997
　〔民86〕
　　面；　公分
　ISBN 957-9679-19-3（平裝）

　1.美術工藝─設計　2.海報─設計

964　　　　　　　　　　　　　　86005010